Zsidó

Budapest

Jewish

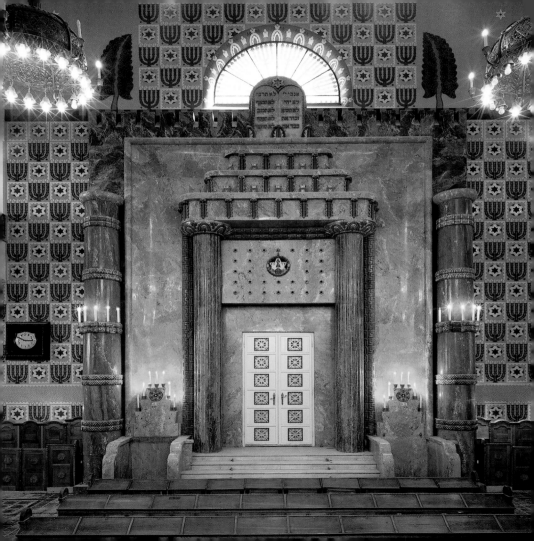

Zsidó

FÉNYKÉPEZTE | PHOTOGRAPHS BY

Budapest

LUGOSI LUGO LÁSZLÓ

Jewish

VINCE KIADÓ

Előszó | Foreword by Esterházy Péter

Képleírások | Notes on the images by Toronyi Zsuzsa

Utószó | Postscript by Raj Tamás

A szöveget gondozta | Text edited by Sebes Katalin

A könyvet tervezte | Design by Kaszta Mónika

Fordította | English translation by Rácz Katalin
A fordítást ellenőrizte | Translation revised by Bob Dent
Reprodukciók | Reproductions by Fáryné Szalatnyai Judit, Kardos Judit
Lugosi Lugo László portréját készítette | Lugo portrait by Krasznai Korcz János és Zsigmond Gábor

Kiadta: VINCE KIADÓ KFT. | Published by VINCE BOOKS, 2002
1027 Budapest, Margit körút 64/b - Telefon: (36-1) 375-7288 - Fax: (36-1) 202-7145
A kiadásért a Vince Kiadó igazgatója felel

ISBN 963 9323 68 3

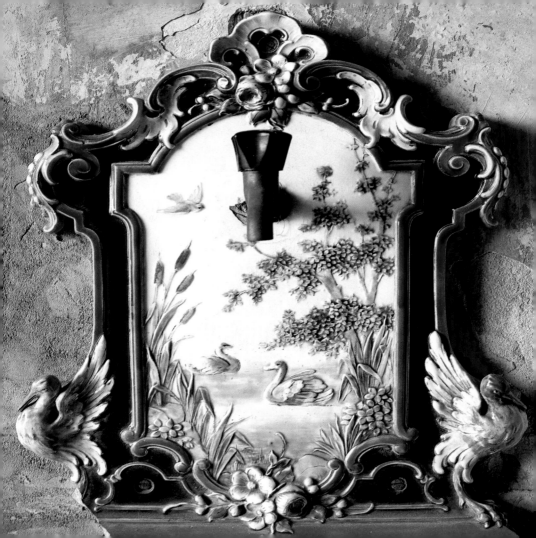

Tartalom | Contents

Előszó | Foreword

ESTERHÁZY PÉTER

A hallgatás

Azt írja a költő („költő"), van egy gonosz Budapest, van egy élvezkedő Budapest, egy könnyed, egy búskomor, egy mély, egy szellemes, van egy ganéj Budapest, egy hazug, egy lator, egy úriember, van egy formátlan Budapest (műanyag), egy rímfaragó, egy közgazda, a túlzott fölény és a túlzott alázat városa.

Vagyis mint minden városnak, a mienkének is sok arca van.

Azután van nekünk itt ez a Lugó az ő szemével, amely néz. Újra meg újra megnézi nekünk Budapestet. Hol az éppen eltűnő várost mutatja, hol azt, amely a régmúltból rendre elénk bukkan. Nincs, van.

A zsidó Budapest egyszerre ilyen is meg olyan is: tűnik el és bukkan elő. A nincs, amely van, s a van, amely nincs. Ez egy olyan Budapest, amelyet nézni kell, hogy lássunk. Akarni kell látni. Utána kell menni. Ajtókat kell kinyitni. Temetőkapukat.

Többnyire zárt tereket látunk itt, zsinagógák belsőit, lépcsőházat, ravatalozótermet és mosdótermet, rítusok nyomait, tóraszekrényt és tóraszekrény-takarót, gyertyatartókat, menórákat, örökmécsest és imaórát. És flódnit és maceszsütő kemencét. És virág helyett az emlékezés köveit.

Csönd, sőt hallgatás van ezeken a képeken. De talán ez nem is baj, először hallgassunk és nézzünk. Aztán persze beszélni is kell. Embereket nem mutatnak ezek a képek. De ott vannak, ott vagyunk.

Esterházy Péter

Silence

The poet ("poet") writes that there is a cruel Budapest, there is a sumptuous Budapest, an easygoing, a melancholy, a deep, a witty and a mucky Budapest, a lier, a rogue and a gentleman, and a shapeless Budapest (of plastic), a rhymester, an economist, a city of excessive superiority and excessive humility.

That is, like every city, ours also has many faces.

Then we have Lugo here with his eyes, which look. He keeps on looking at Budapest for us. Sometimes he shows the disappearing city, sometimes the side that keeps emerging from the bygone past.

Jewish Budapest is like this, and both at the same time: disappearing and emerging. The no which exists and the yes which is not. It is such a Budapest which must be looked at so that we can see. One must want to see. One must go after. Doors must be opened. Cemetery gates.

We mostly see enclosed spaces here, the interiors of synagogues, staircases, funeral parlours and wash rooms, traces of rites, Torah Arks and their curtains, candle holders, menorahs, eternal lights and prayer clocks. And flodni and matzo ovens. And the pebbles of remembrance instead of flowers.

There is quiet, moreover silence in these pictures. But perhaps that does not matter, first let us be silent and look. Then of course we must speak. The pictures don't show people. But they are there, we are there.

Péter Esterházy

Képek | Plates

L u g o s i L u g o L á s z l ó

I A Frankel Leó utcai, „újlaki" zsinagóga belső tere | Interior of the Frankel Leó Street "Újlak" synagogue

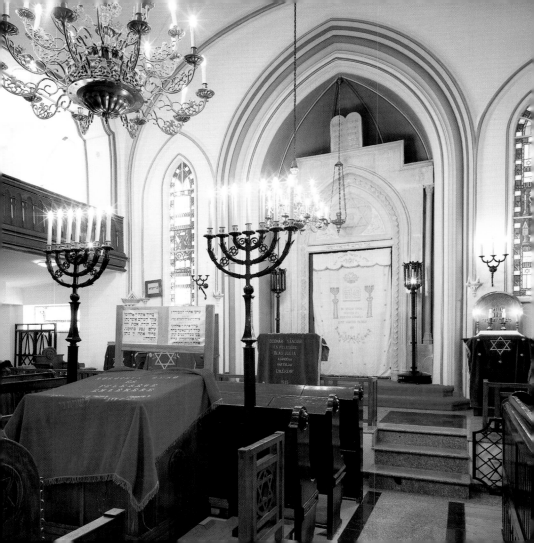

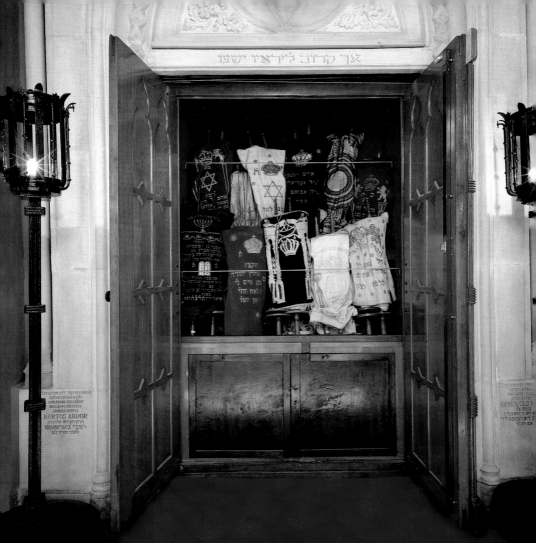

4 Öreg pad a Vasvári Pál utcai zsinagógában | Old bench in the Vasvári Pál Street synagogue

5 A zsinagóga belső tere | Interior of the synagogue

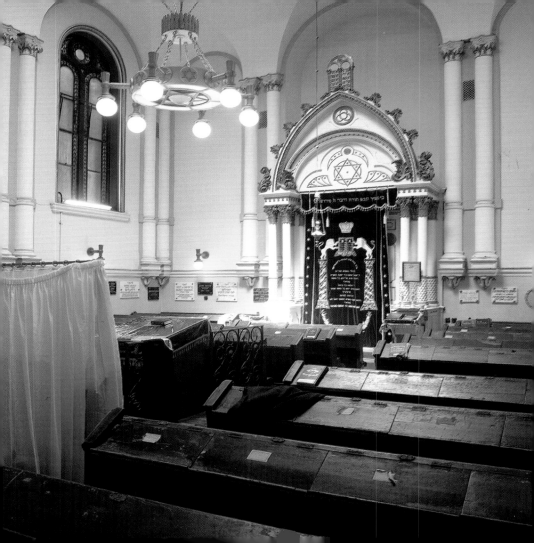

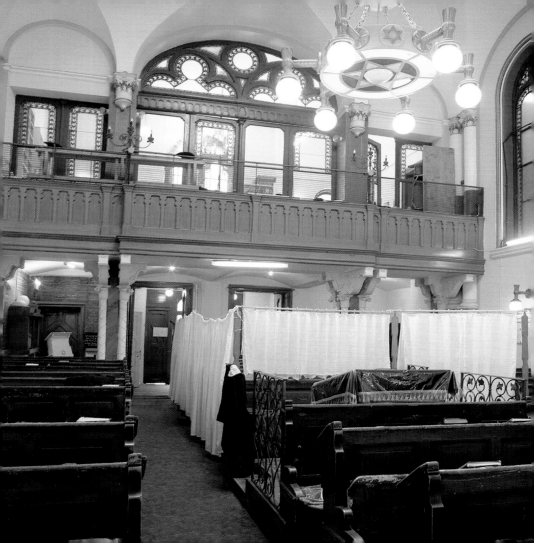

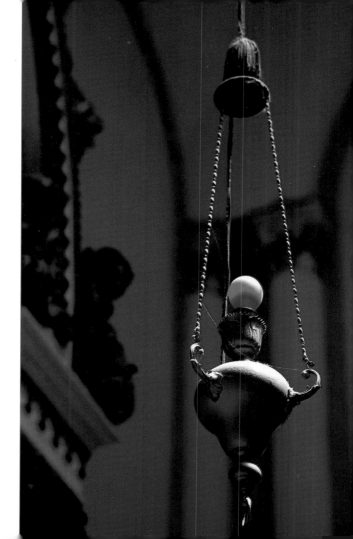

8

A Dessewffy utcai zsinagóga

The Dessewffy Street
synagogue

9

A Dessewffy utcai zsinagóga
belső tere

Interior of the Dessewffy
Street synagogue

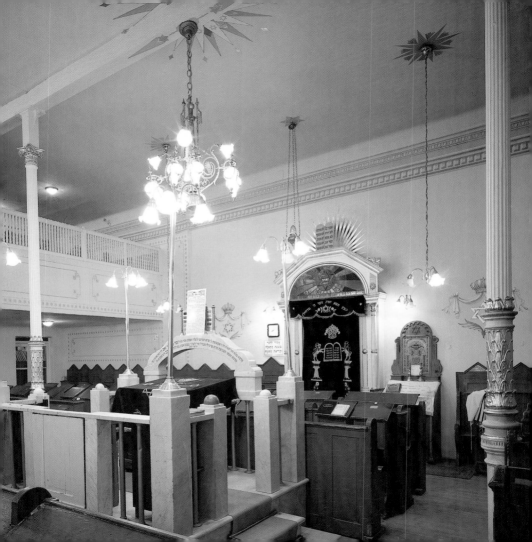

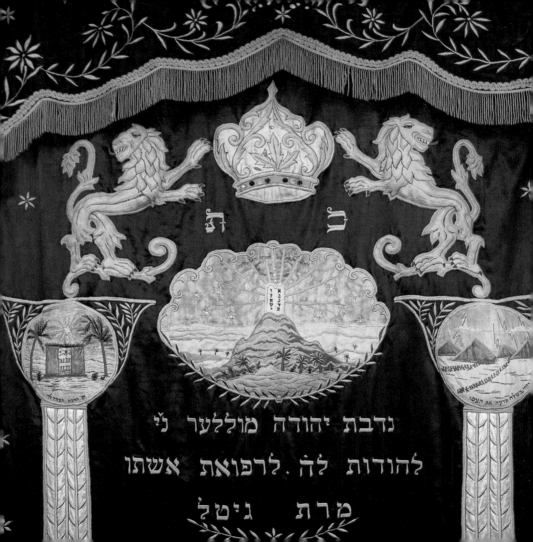

כ״ת

נדבת יהודה מוללער נ״י

להודות לה׳ לרפואת אשתו

מרת גיטל

10

Tóraszekrény-takaró
a Nagyfuvaros utcai
zsinagógában

Ark curtain, Nagyfuvaros
Street synagogue

11

A zsinagóga belső tere

Interior of the synagogue

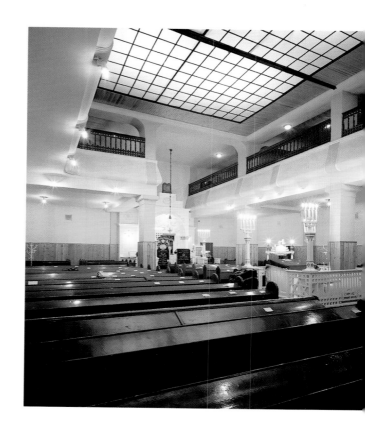

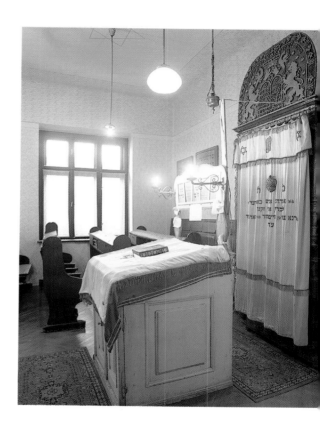

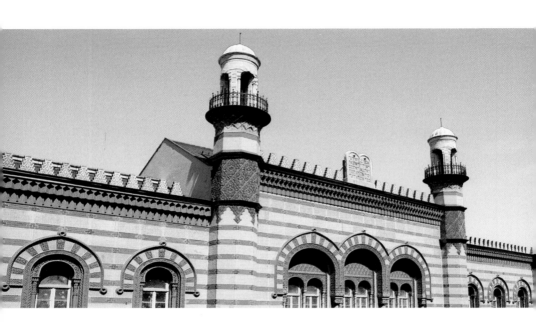

14 A Rumbach Sebestyén utcai zsinagóga pártázata | Ledge of the Rumbach Sebestyén
Street synagogue

15 Ablak a zsinagógában | A window inside

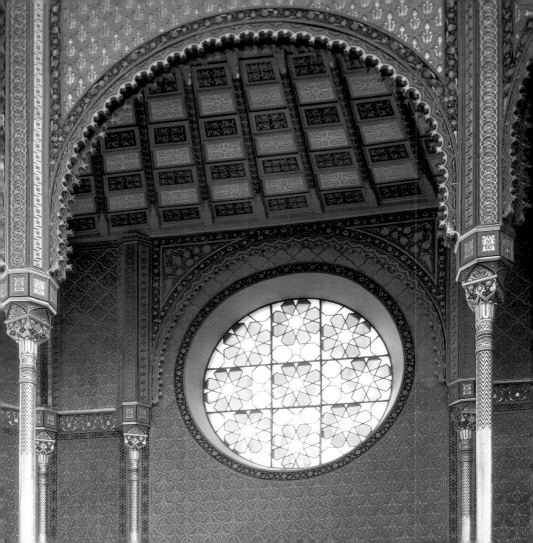

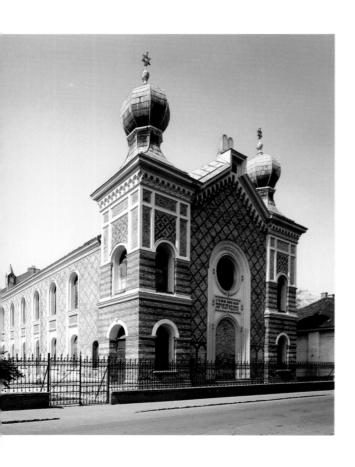

16

Az újpesti zsinagóga bejárata

The Újpest synagogue

17

A zsinagóga kapufelirata

Entrance with inscription
above

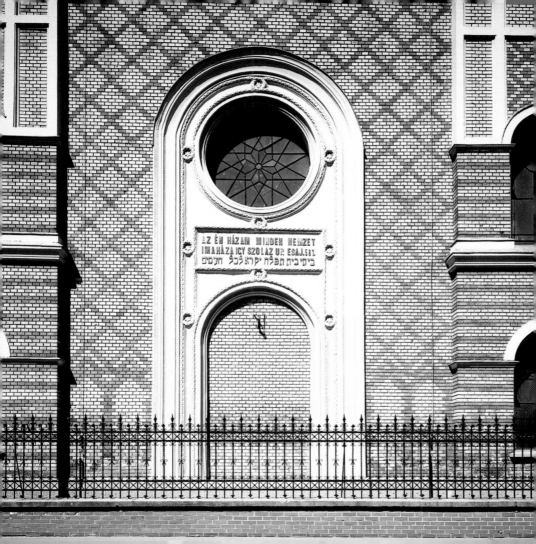

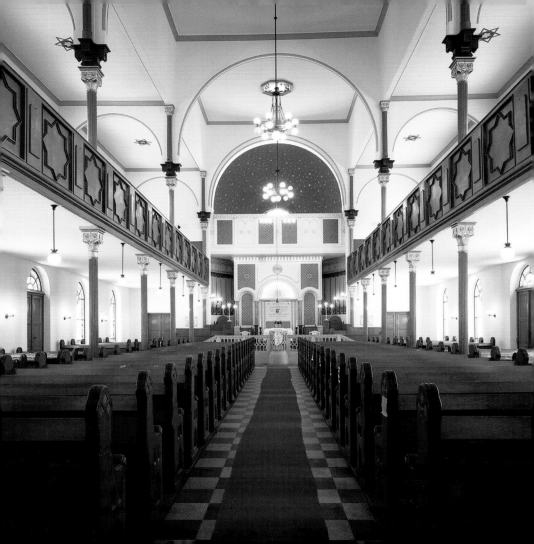

18

A zsinagóga belső tere

Interior of the synagogue

19

A női karzat

The women's gallery

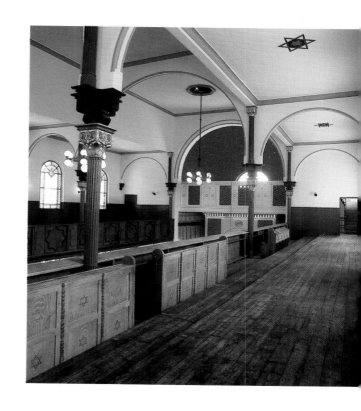

20

A kis imaterem bejárata

Entrance to the small
prayer hall

21

A mártírok nevei a falon

Martyrs' names on the wall

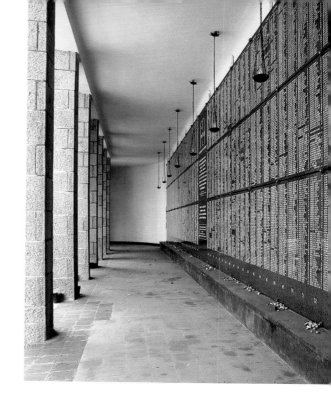

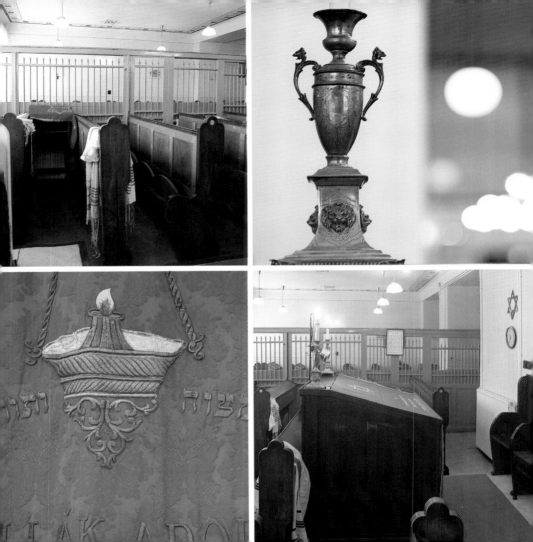

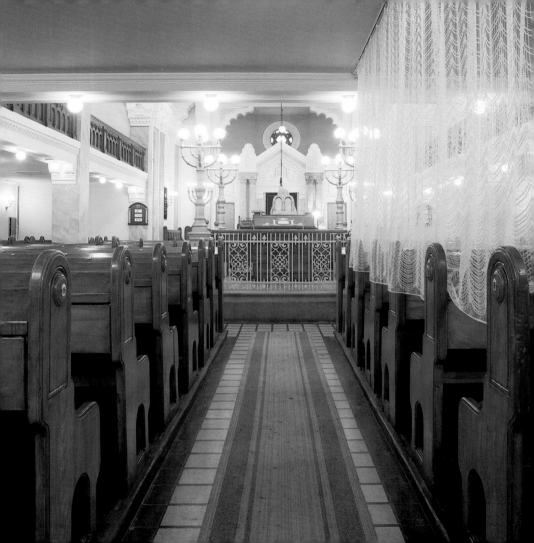

Következő oldalon | Following page:

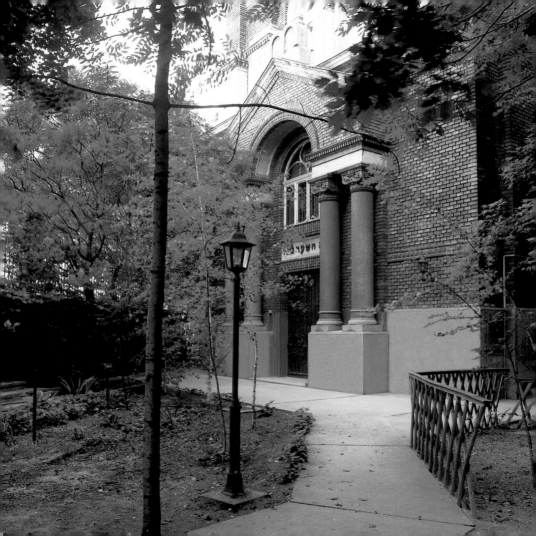

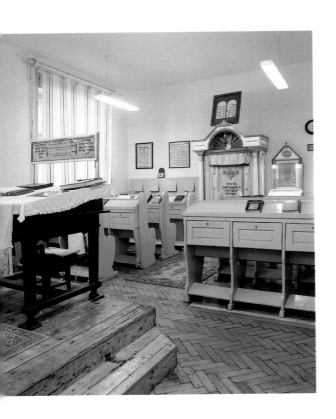

29

A Visegrádi utcai zsinagóga
belső tere

Interior of the Visegrád Street
synagogue

30

A Hegedűs Gyula utcai
zsinagóga belső tere
a tóraszekrény felől

Interior of the Hegedűs Gyula
Street synagogue

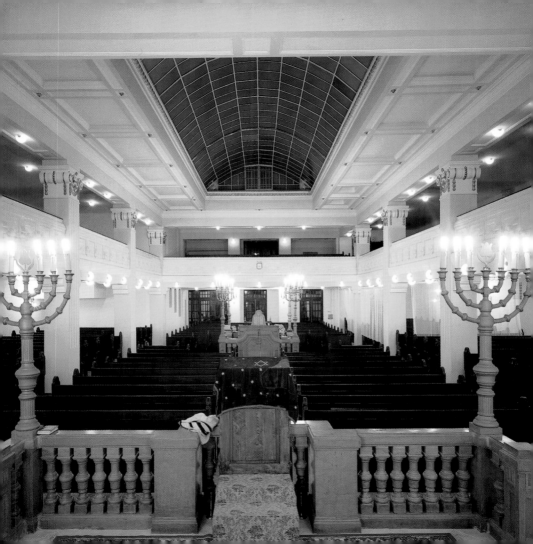

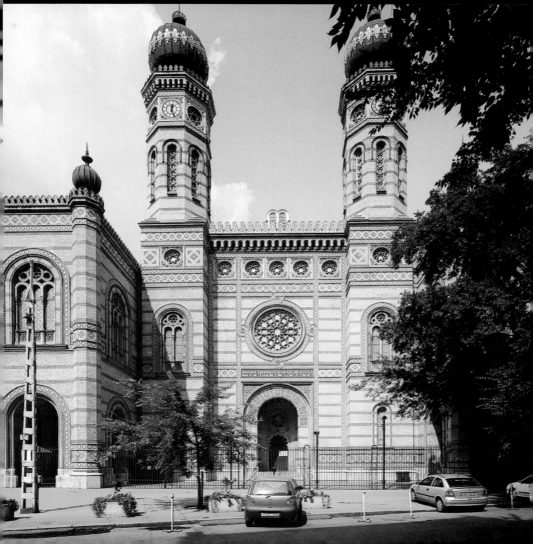

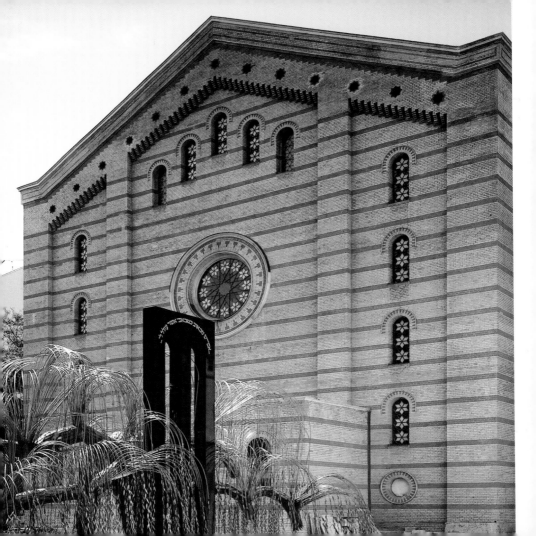

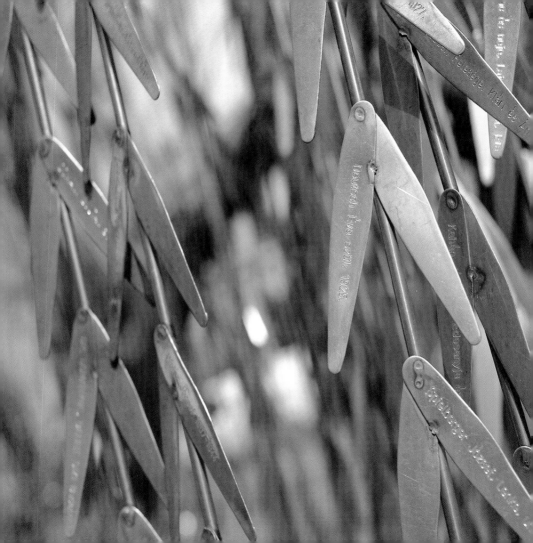

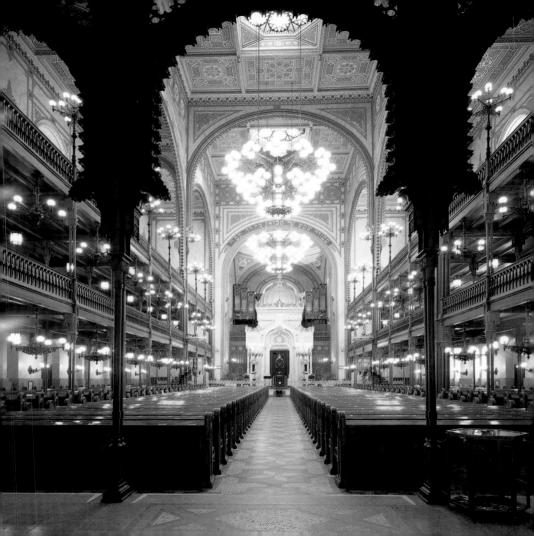

38

A zsinagóga belső tere

Interior of the synagogue

39

A zsinagóga mennyezete

Ceiling

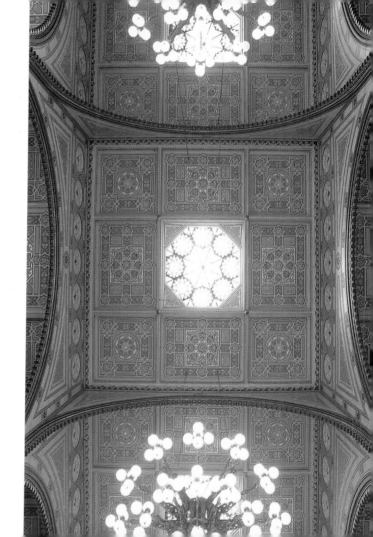

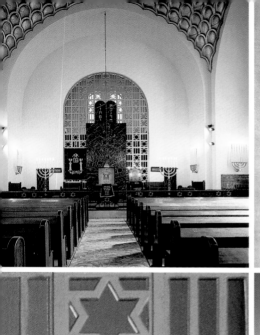

HŐSEINK EMLÉKÉNEK

לזכרון
הח״ר׳ משה יהודה

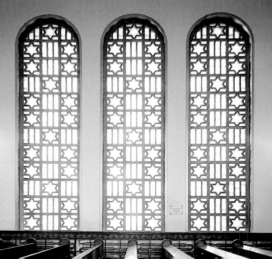

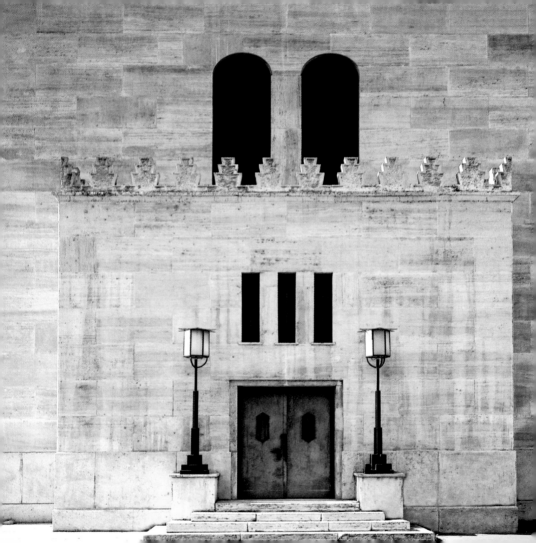

44

A templom hátsó bejárata

Rear entrance

45

A templom főbejárata

Main entrance

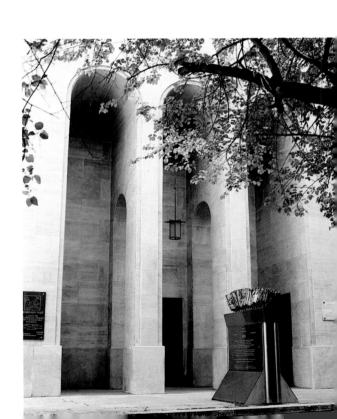

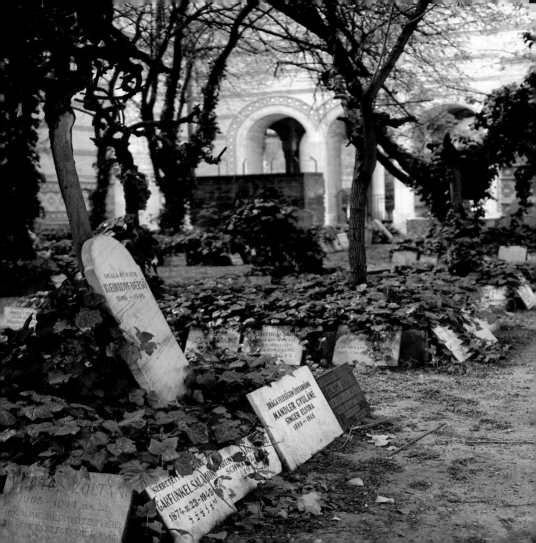

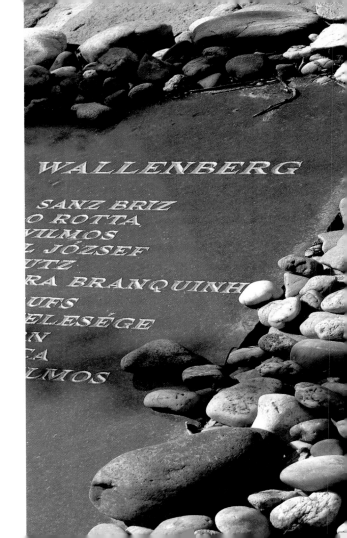

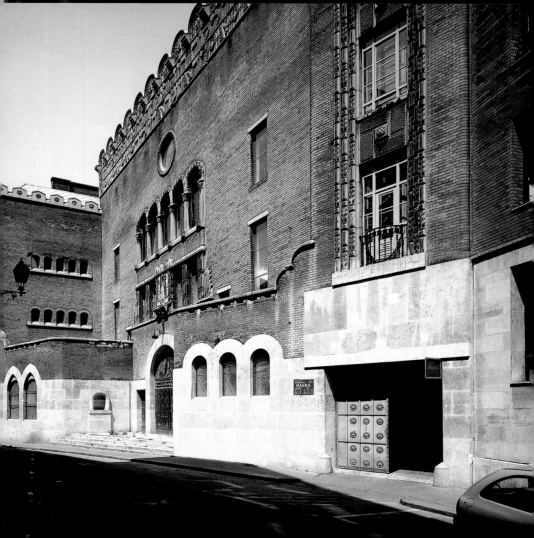

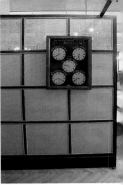

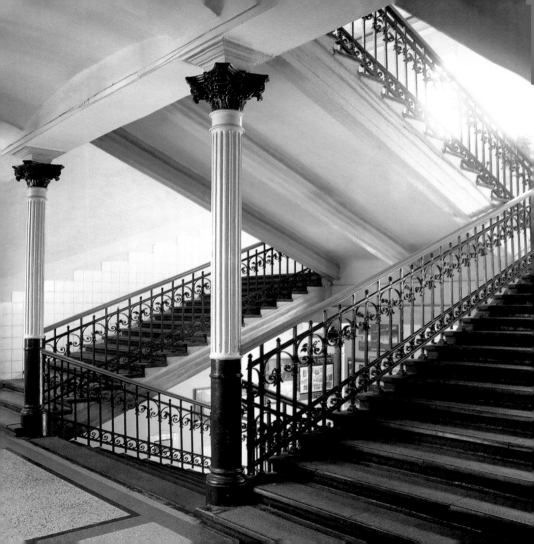

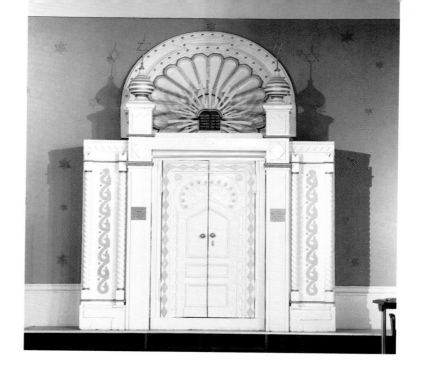

54 A Wesselényi utcai Amerikai Alapítványi Iskola lépcsőháza | Inside the
Wesselényi Street School

55 Tóraszekrény az iskolában | Ark in the school

56

A Talmud-Tóra tanterme

Classroom of Talmud-Torah

57

Szoba az Országos
Rabbiképző Intézetben

Inside the National
Rabbinical Training Institute

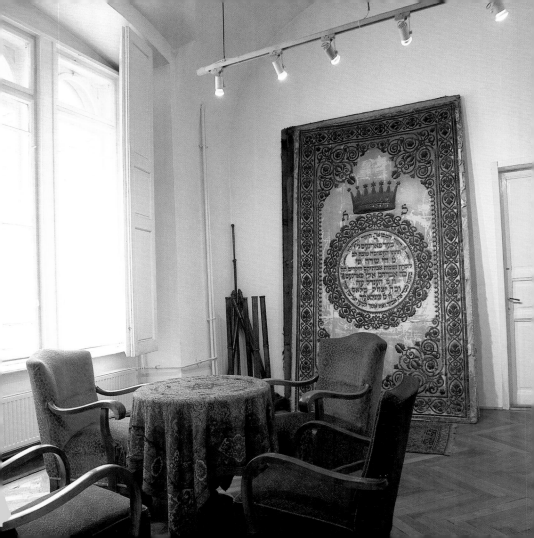

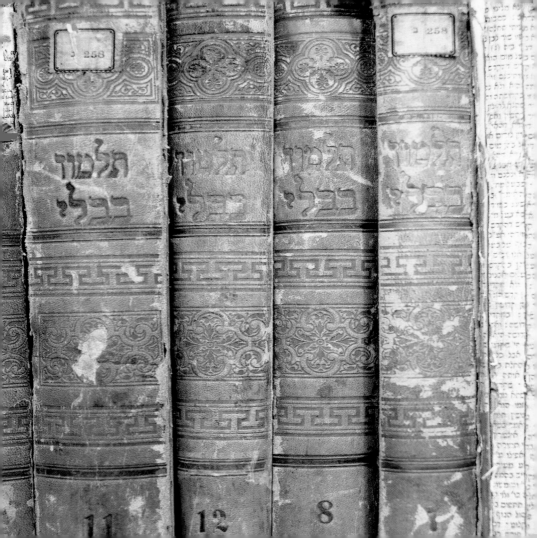

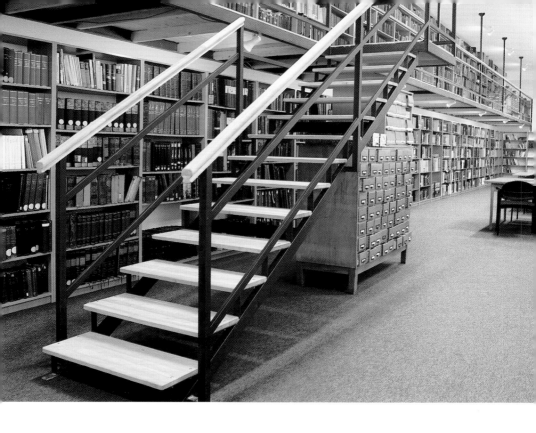

58 Talmud-kötetek a Rabbiképző Intézet könyvtárában | Talmud volumes in the
Institute's library

59 A könyvtár olvasóterme | Reading room of the library

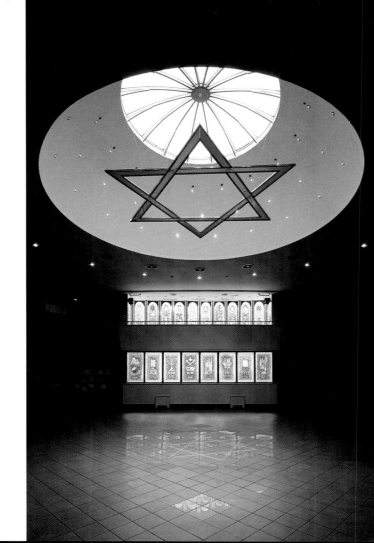

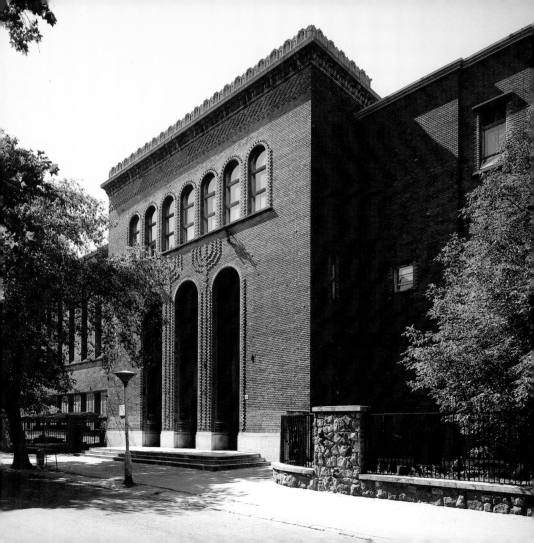

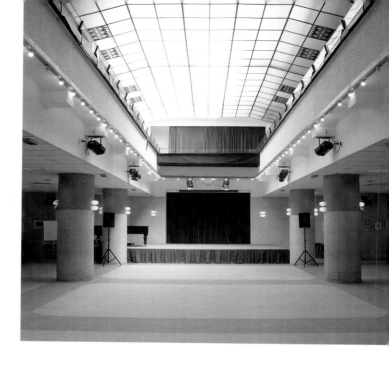

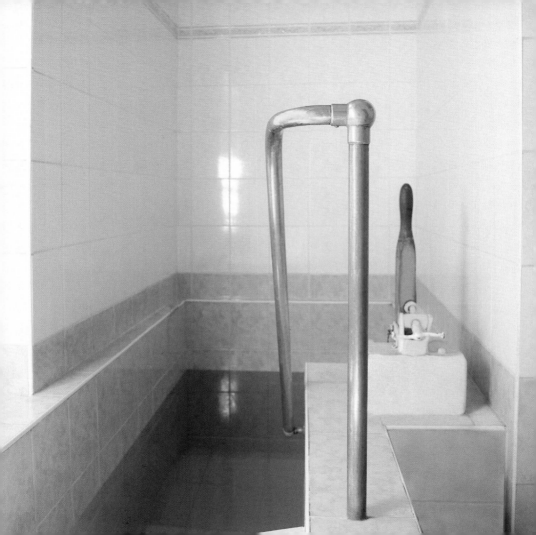

64

Medence a mikvében

The *mikve* pool

65

A mikve épületének
lépcsőháza

Staircase in the building
of the *mikve*

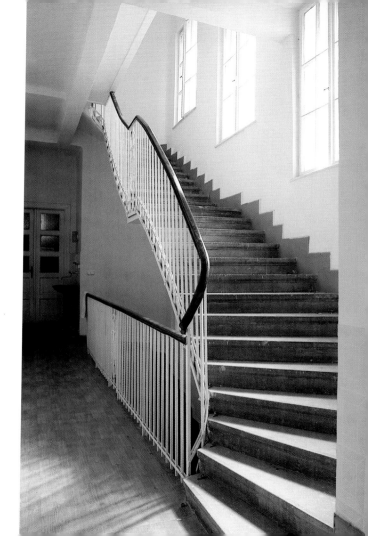

66 Temetkezési nyilvántartókönyv a Pesti Izraelita Hitközség Síp utcai irodájában
 Funeral register in the Síp Street headquarters

Következő oldalon | Next page:

67 A Pesti Izraelita Hitközség főlépcsőháza | Main staircase of the Síp Street building

68 A hitközség hátsó lépcsőháza | Rear staircase

Pesti Chevra Kad...

A

központi izraelita temető

családi sirboltjainak

nyilvántartása

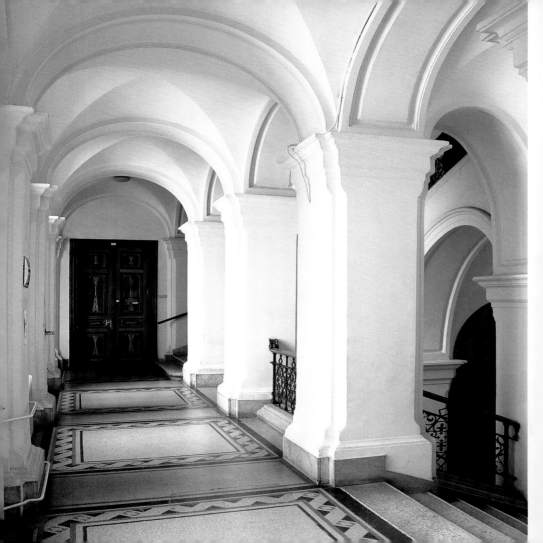

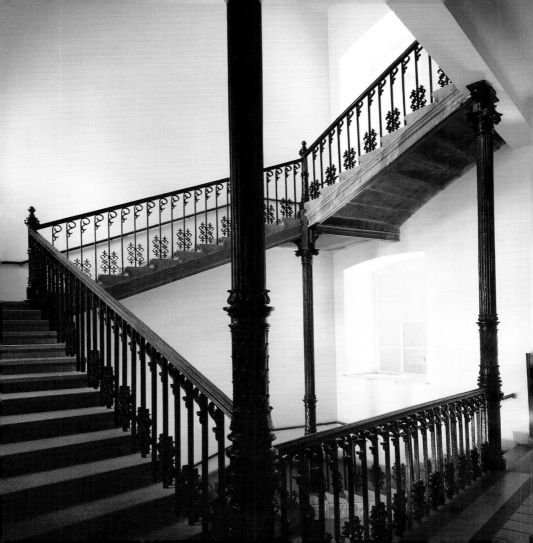

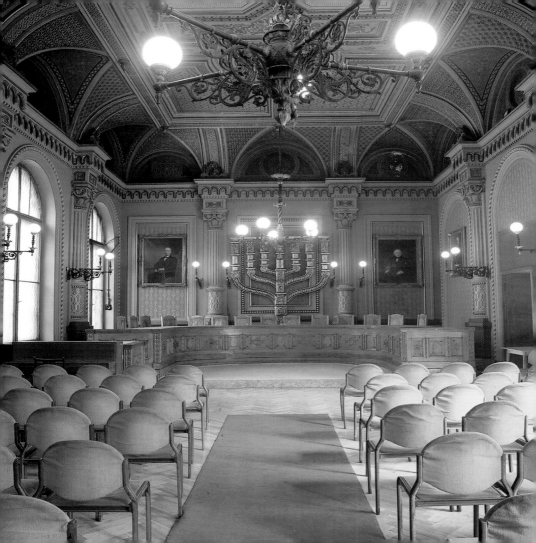

69

A Díszterem

The ceremonial hall

70

A Goldmark-terem

The Goldmark Hall

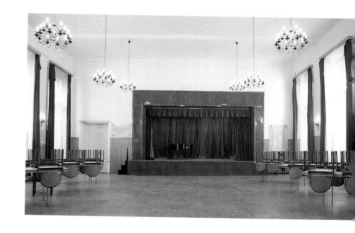

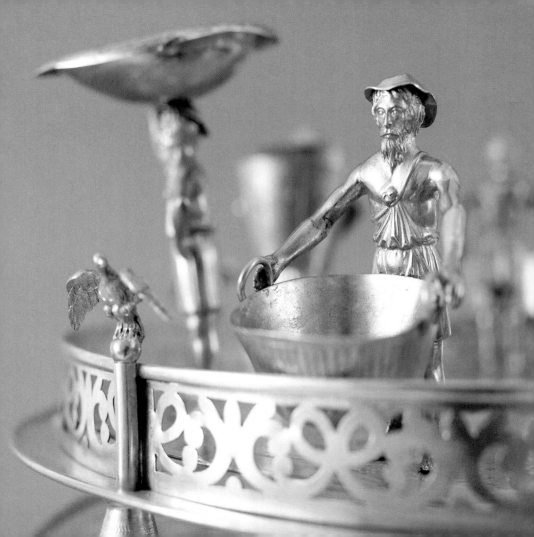

71

Szédertál a Zsidó Múzeum
kiállításán

Seder plate in the
Jewish Museum

72

Terem a Zsidó Múzeum
állandó kiállításán

Part of the Museum's
permanent exhibition

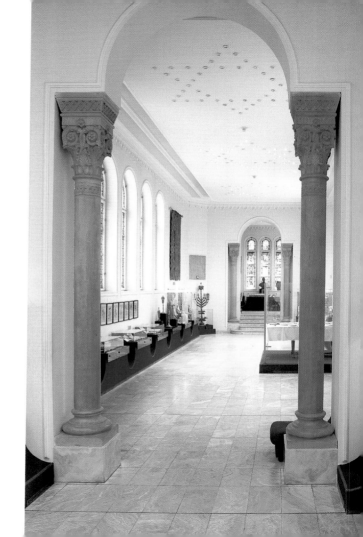

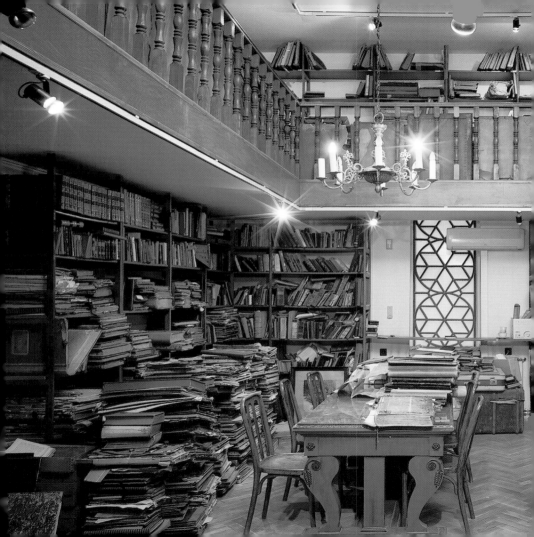

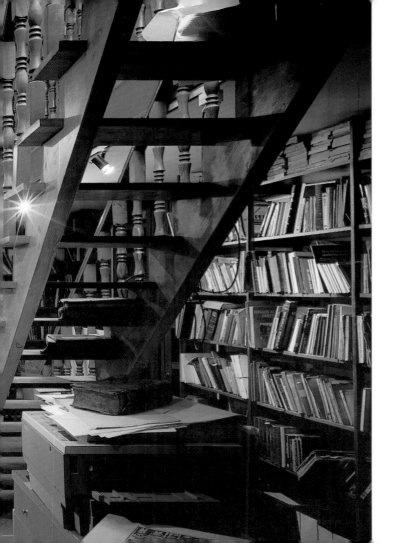

73

A Zsidó Levéltár
kutatóterme

Reading room in
the Jewish Archives

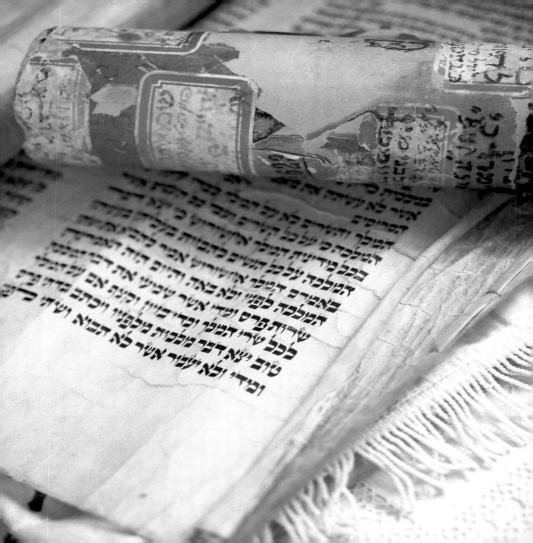

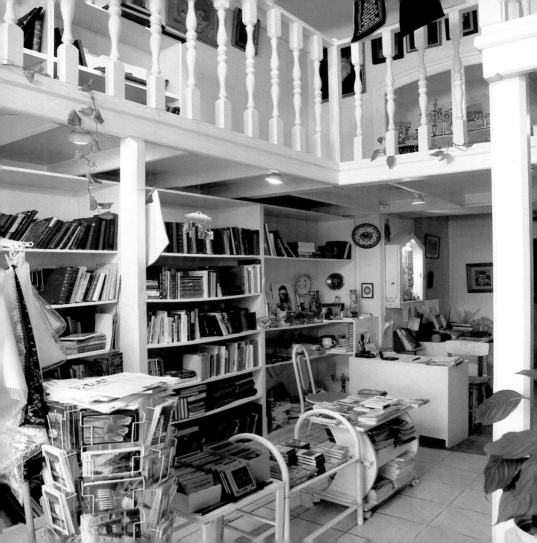

Következő oldalon | Next page:

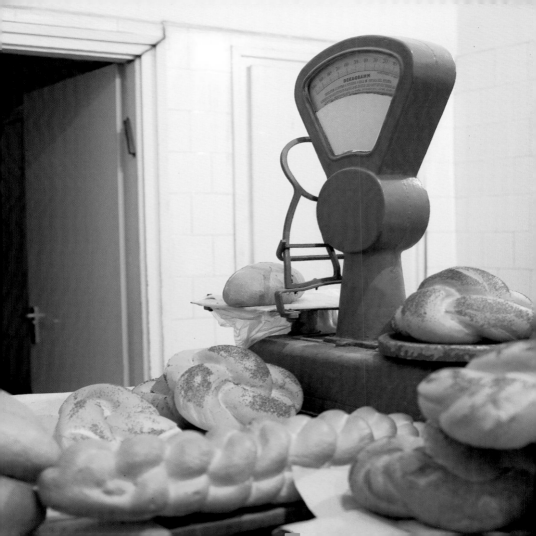

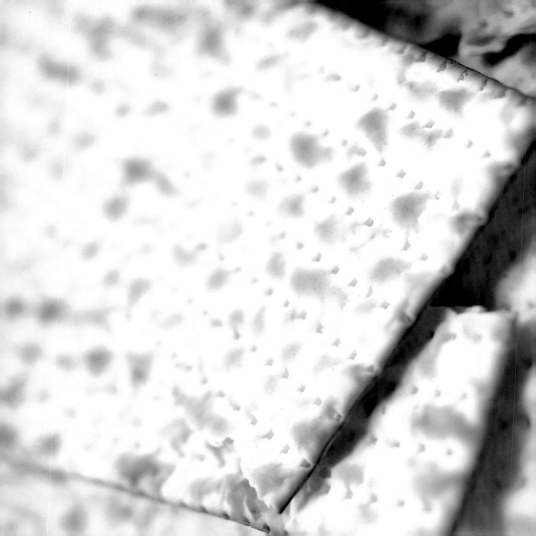

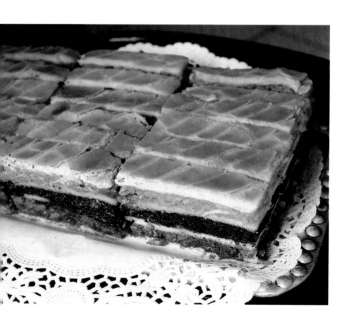

80

Flódni

Flodni

81

Tálalószekrény a Hanna
étteremben

Dresser in the Hanna
Restaurant

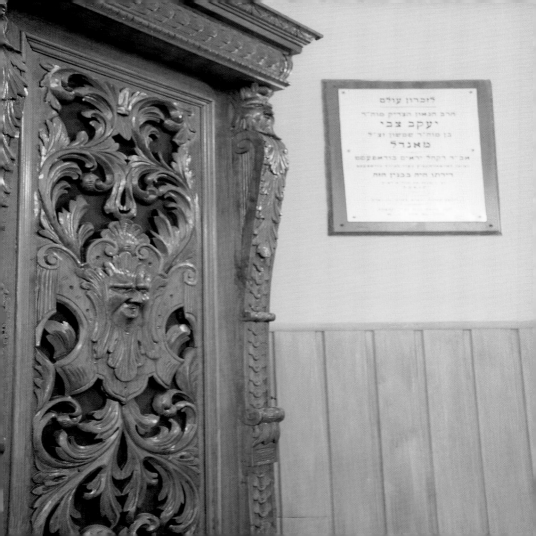

לזכרון עולם

הרב הגאון הצדיק מוה"ר
יעקב צבי
בן מוה"ר שמשון זצ"ל
מאנדל

אבד"ק קהל יראים בודאפעסט
רירתו היה בבנין הזה

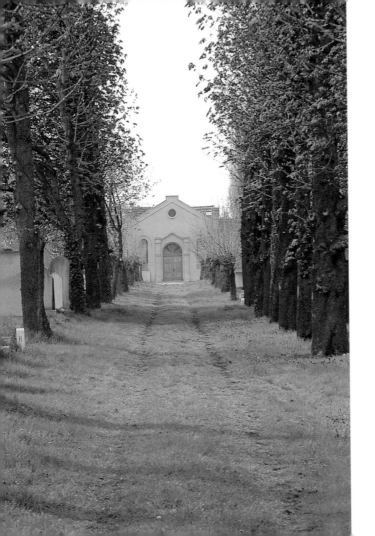

82

A Gránátos utcai ortodox
zsidó temető

Gránátos Street
Orthodox Jewish cemetery

83

A ravatalozó

Funeral hall

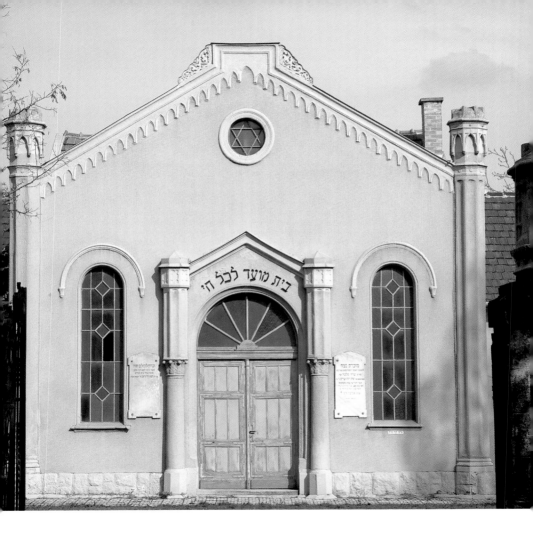

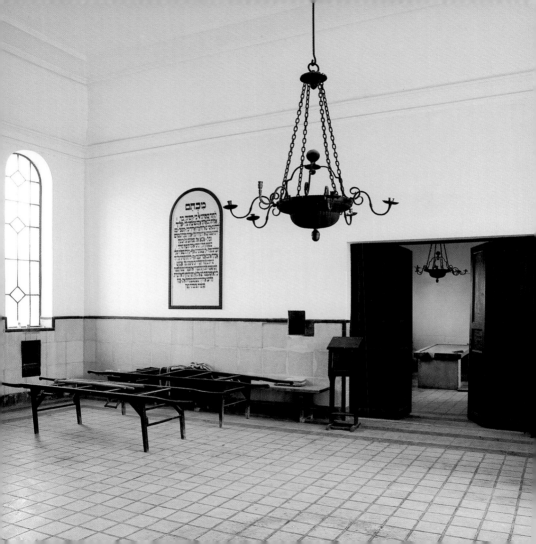

84

A ravatalozó előcsarnoka

Inside the funeral hall

85

A Schmiedl család
síremléke a Kozma utcai
temetőben

Schmiedl family tomb,
Kozma Street cemetery

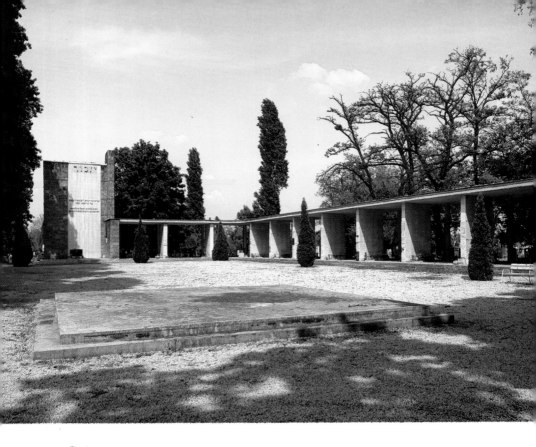

86 A mártíremlékmű | The martyrs' memorial monument

87 A Kozma utcai temető ravatalozója | Funeral building of the Kozma Street cemetery

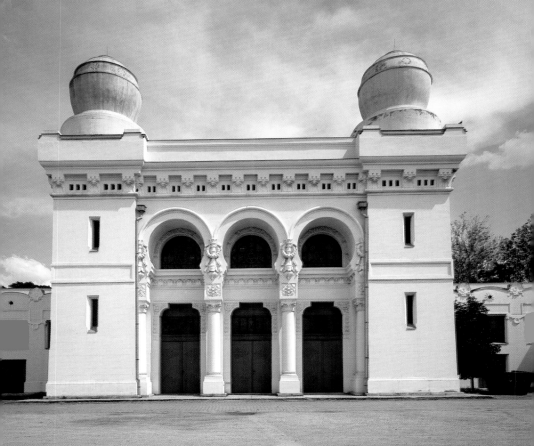

Következő oldalon | Next page:

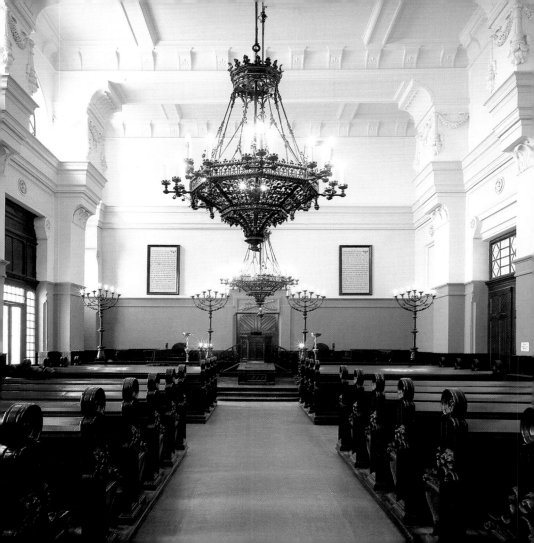

A. KÁROLY.. 1912

ODON 190?

ENRE.

D LÁSZLÓ 1916

Orbán András
1905

MOS 188?

GERŐ KÁROLY. 1910

ZLÓ 1918

Singer Lajos
Singer Sándor Margit

ERENC 188?

Günsberger József Szombathely
1916

ZLÓ 191?

Rákosi Ottó élt 39 évet

IZSÓ 1902

SÁNDOR ÁRMIN.
1901–1943.

JENŐ 1900

GŐ 191?

Stern Gyula /1904/
/1943/

ZSEF 1895

LÁSZLÓ 190?

1913

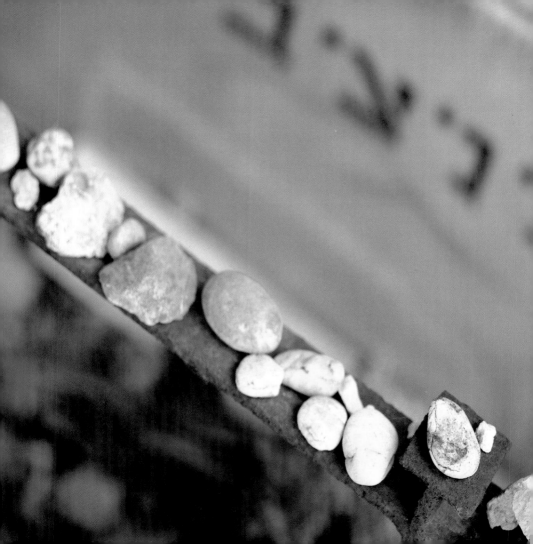

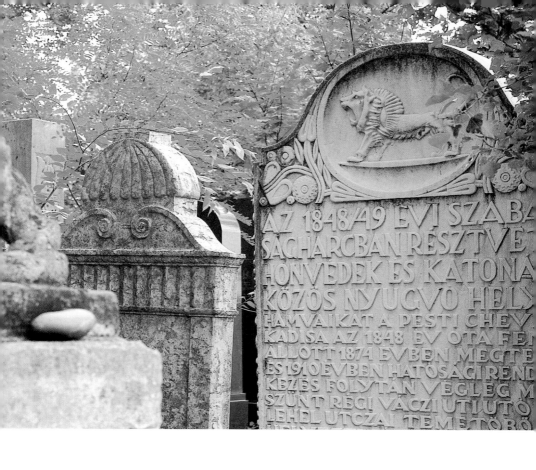

AZ 1848/49 EVI SZABA
SAGHARCBAN RESZTVE
HONVEDEK ES KATONA
KÖZÖS NYUGVO HELY
HAMVAIKAT A PESTI CHEV
KADISA AZ 1848 EV OTA FEN
ALLOTT 1874 EVBEN MEGTE
ES 1910 EVBEN HATOSAGI REND
KEZES FOLYTAN VEGLEG M
SZÜNT REGI VACZI UT LUTO
LEHEL UTCZAI TEMETÖBÖ

91 Az 1848-as emlékmű | The 1848 monument

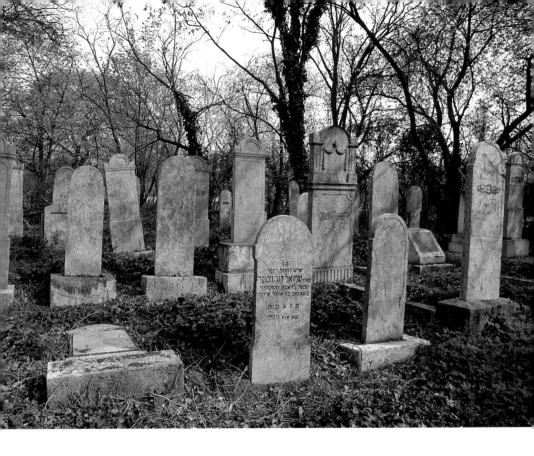

92 Sírkövek a Csörsz utcai temetőben | Tombstones in the Csörsz Street cemetery

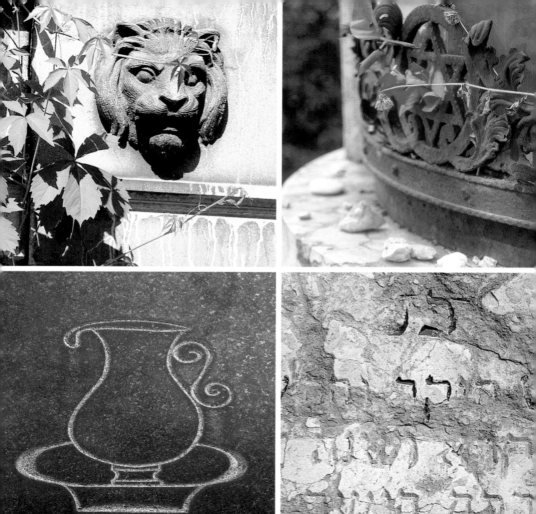

Helyszínek | Places

TORONYI ZSUZSA

I - 3

A Frankel Leó utcai zsinagóga

A Zsigmond (ma Frankel Leó) utcában 1888-ban, egy hajdani imaház helyén avatták fel a ma álló zsinagógát. A neogótikus stílusban épült „újlaki" zsinagógát Fellner Sándor tervezte, s akkoriban egy nagy parkban állt. 1928-ban a Budai Izraelita Hitközség bérházat építtetett a zsinagóga köré – s ebben helyezte el az irodáit is. A nagy, szürke, hatemeletes bérház homlokzatán menóra és Dávid-csillag motívum utal az eredeti funkcióra. Az udvarba lépve pillanthatjuk meg a sötét téglafalú zsinagógát – szemben a főbejáratot, kétoldalt a női karzatra vezető lépcsőházak bejáratait.

The Frankel Leó Street synagogue

The present synagogue, which replaced a former prayer house, was inaugurated in Zsigmond (today Frankel Leó) Street in 1888. The neo-Gothic "Újlak" synagogue was designed by Sándor Fellner and used to stand in a park. In 1928 the Buda Jewish community had a residential block built around the synagogue and also accommodated its offices there. The motifs of a menorah and the Star of David on the façade of the large, grey, seven-storey block refer to its original function. We see the synagogue with its dark brick exterior as we enter the courtyard. The main entrance faces us, while doorways leading up to the women's gallery are on each side.

4-7

A VASVÁRI PÁL UTCAI ZSINAGÓGA

Középkori tilalmak nyomán – zsinagóga nem nyílhatott az utcafrontra – szokássá
vált a zsinagógákat udvarban vagy legalább kis előudvarral építeni. A Budapesti
Talmud Egylet a nagy erzsébetvárosi bérház udvarán 1887-ben építtette fel zsi-
nagógáját. A szigorú ortodox hagyományokat követő zsinagógában minden a régi:
a berendezés, az öreg padok, az örökmécses – és a férfiak-nők szigorú elkülöní-
tését szolgáló karzat, valamint a szintén a női üléseket eltakaró függöny. Napja-
inkban a szigorúan ortodox „Chabad", azaz a lubavicsi haszídok zsinagógája.

THE VASVÁRI PÁL STREET SYNAGOGUE

Due to medieval prohibitions a synagogue was not allowed to open to a street, so
it became customary to build them in courtyards or at least with a small ante-
yard. The Budapest Talmud Association had a synagogue built in the courtyard of
a large residential block in Elisabeth Town in 1887. Everything, the furnishings,
the old benches, the eternal light, the gallery to separate strictly men and women
and the curtain separating the women's seats, has remained intact in this syna-
gogue observing strict Orthodox traditions. Today this is the synagogue of the
strictly Orthodox "Shabad", i.e. the Lubavits Hasidic Jews.

8 - 9

A DESSEWFFY UTCAI ZSINAGÓGA

A zsinagóga épülete eredetileg istállónak épült: az íves, vörös téglás burkolat máig erre emlékeztet. 1870-ben alakították zsinagógává, s mivel a környék szegényebb rétegei látogatták, a hordárok zsinagógájának hívták. 1925-ben a szegény betegek látogatására alapított Bikur Cholim Egyesületé lett a zsinagóga, amely felújította és megnagyobbította. 1935-ben új tórafelolvasó pultot (bimát) emeltek carrarai márványból. A női karzatra – az ortodox hagyományoknak megfelelően – külön lépcsőház vezet az udvarról.

THE DESSEWFFY STREET SYNAGOGUE

The building was originally constructed as a stables, the arched red brickwork reminding us of that today. It was converted to a synagogue in 1870 and since it was used by the poor of the neighbourhood it used to be called the carters' synagogue. In 1925 the Bikur Holim Association, founded to visit the impoverished ill, acquired the synagogue and restored and expanded it. A new Carrara marble bimah was installed in 1935. In line with Orthodox traditions, a separate staircase from the courtyard leads to the women's gallery.

10-11

A Nagyfuvaros utcai zsinagóga

Az 1920-as évekre nyilvánvalóvá vált, hogy Pestnek nincs elegendő zsinagógája – különösen a „külsőbb" kerületekben hiányoztak a sok ember befogadására alkalmas, reprezentatív templomok. A Nagyfuvaros utcában (4. sz. ház) – jóllehet a környéken számos kicsi imaterem működött – 1922-ben a Pesti Izraelita Hitközség megvásárolta a Józsefvárosi Kaszinó épületét, és Freund Dezső tervei alapján, az udvar lefedésével nyolcszáz fő befogadására alkalmas zsinagógát építtetett. A templom belső berendezése – köztük a tóraszekrény-takarók (parokhet) is – a hívek ajándéka.

The Nagyfuvaros Street synagogue

By the 1920s it had become obvious that Pest did not have a sufficient number of synagogues, in particular the "more outlying" districts lacked suitable temples able to accommodate many people. Although there were several small prayer houses in the neighbourhood, the Pest Jewish community bought the building of the Joseph Town Casino in Nagyfuvaros Street (No. 4) in 1922 and had a synagogue built by covering the inside courtyard to Dezső Freund's designs. This could accommodate eight hundred people. The interior furnishings of the temple, including the Ark curtain (*parokhet*) were presented by the believers.

12-13

A Teleki téri zsinagóga

A Teleki tér környéki pici imaházak egyike (Teleki tér 22.) a „Csertkovo sül" – a haszíd imaház. Czertków egyike volt azoknak a szigorúan vallásos kis közösségeknek, amelyek egy-egy „csodarabbi" (cádik) köré gyűltek, az ő követőiként tanulással töltötték minden idejüket. Az első világháború elől menekülő galíciai haszídok egy része a Teleki tér környékén próbált új életet kezdeni – ők használták a kopott bérház szűk udvaráról megközelíthető, két szobából álló kis lakást „sülnek", azaz tanháznak, ahol az imádkozás mellett folyamatosan tanulmányozták a szent könyveket. Az egyszerű, héber feliratokkal díszített kis zsinagógát ma már csak kevés, a hagyományokhoz ragaszkodó öreg híve látogatja.

The Teleki Square synagogue

One of the tiny prayer houses in the Teleki Square area was the "Czertków sül", a Hasidic prayer house at No. 22 in the square. Czertków was one of the rigidly religious small communities, gathering around a "miraculous rabbi" *(tzaddik)* and spending all their time studying. Some Galician Hasidic Jews fleeing World War I tried to start a new life in this neighbourhood – they used the small two-room flat, which can be approached from the narrow courtyard of the dilapidated residential block as a "sül", a place where, in addition to praying, they continuously studied the sacred books. The simple synagogue, decorated with Hebrew inscriptions, is used by a few elderly believers who maintain the traditions.

14-15

A RUMBACH SEBESTYÉN UTCAI ZSINAGÓGA

A nagy pesti zsinagóga – a „Dohány" – építése ellentéteket váltott ki a pesti hitközségen belül: sokan ellenezték az akkoriban újdonságnak számító berendezést, s főleg az ott követett modern liturgiát. Számukra építették a „Rombachot" – azaz a Rumbach Sebestyén utcai zsinagógát. A terveket a bécsi Otto Wagner készítette, s 1867-ben – nyolc évvel a Dohány felavatása után – megkezdték az építkezést. Az 1872-ben felavatott zsinagóga – a tradicionális zsinagógai elrendezést követve – centrális, nyolcszögletű alaprajzú, s nincsenek tornyai. A keleties, romantikus épületet 1991-ben részben helyreállították – de azóta is zárva tart, nem látogatható.

THE RUMBACH SEBESTYÉN STREET SYNAGOGUE

Construction of the large synagogue in Pest, the "Dohány", caused divisions within the Pest community. Many objected to the furnishings, which at the time were considered novel, and especially to the modern liturgy employed. The synagogue in Rumbach Sebestyén Street, the "Rombach" was built for them. The Viennese architect Otto Wagner made the plans and in 1867, eight years after the inauguration of the "Dohány", construction began. The synagogue opened in 1872 and followed the traditional arrangement, having a central octagonal ground plan without towers. The eastern-looking, Romantic building was partly restored in 1991, but since then it has been closed and cannot be visited.

16-21

Az újpesti zsinagóga

Újpest 1950-ig önálló város volt – s szinte egészében a Pesten letelepedési engedélyt nem kapott zsidók alapították. A Berzeviczy Gergely utca 8-ban 1896-ban építették a romantikus stílusú zsinagógát. Mivel a zsinagógák mindig keleti tájolásúak – a keleti falon van a tóraszekrény, és kelet az ima iránya is –, az utcafrontról a keleti falat láthatjuk, a bejárat az udvarról nyílik. A bejárat felett bibliaidézet: „mert házam imaháznak fog neveztetni mind a népek számára." A templomkert falának utcai oldalán domborműsorozat mutatja be a holokauszt tragédiáját, a kert felőli oldalon pedig a mártírok nevét őrző márványtáblák sorakoznak.

The Újpest synagogue

Until 1950 Újpest was an independent town, much of it founded by Jews who did not gain permission to settle in Pest. The Romantic synagogue was built at 8 Berzeviczy Gergely Street in 1896. Since synagogues always have an eastern orientation, the Ark is on the eastern wall and prayer is also directed to the east. The eastern wall can be seen from the street, while the entrance opens from the courtyard. Above the entrance is a quotation from the Bible: "… for my house will be called a house of prayer for all the people". A series of reliefs depict the tragedy of the Holocaust on the street-side wall of the garden and there are marble plates bearing the names of those martyred.

22-25

A Hunyadi téri zsinagóga

A millennium évében készült el a Hunyadi téri csarnok. A mellette álló bérház első emeletén ekkor alakították ki a kis, néhánylakásnyi nagyságú zsinagógát. A környék zsidó lakóin kívül a csarnok zsidó kereskedői látogatták a „tejárusok zsinagógáját". A ma is működő templom berendezése tradicionális: középen helyezkedik el a bima, s ezt veszik körül a padsorok. A jeruzsálemi Szentélyre emlékeztetnek a hétkarú gyertyatartók, a menórák és a tóraszekrény-takaró (parokhet) hímzett díszítésén az örökmécses (nér tamid).

The Hunyadi Square synagogue

The Hunyadi Square Market Hall opened in 1896. In the same year a number of flats on the first floor of a residential block next to the hall were converted into a small synagogue. Besides the local Jewish residents, Jewish tradesmen of the market also attended the "milk sellers' synagogue". The furnishings of the temple, which is still functioning, are traditional. The bimah, from where the Torah is read, is in the centre surrounded by rows of benches. The menorahs and the eternal light *(ner tamid)* on the embroidered Ark curtain *(parokhet)* recall those in the Jerusalem Temple.

26-28

A Bethlen téri zsinagóga

A Bethlen Gábor téren 1876-ban Foch Antal alapítványából nyílt meg az Izraelita Siketnémák Intézete. Az 1920-as, 30-as években, amikor a sűrűn lakott „külsőbb" városrészek sorra emelték új zsinagógáikat, ebben az iskolaépületben alakították ki az új zsinagógát a környék neológ zsidósága számára. A több mint 22 zsinagógát építő Baumhorn Lipót tervei szerint készült 1931-es átalakítás nyomán a zsinagóga az épület két hajdani emeletén helyezkedik el – s bejárata független az iskoláétól, amelyben ma a Gyógypedagógiai Tanárképző Iskola működik. Az 1980-as évek végén a Bethlen téri zsinagógában alakult meg az Oneg Sabbat Klub, amely jelentős szerepet játszott a „zsidó élet reneszánszában".

The Bethlen Square synagogue

The Jewish Institute for the Deaf and Dumb, based on Antal Foch's foundation, opened in Gábor Bethlen Square in 1876. In the 1920s and 1930s when the densely populated "outlying" districts saw many new synagogues opening, the building accommodated a new one for local Neolog Jews. The synagogue occupies two storeys of the former building as a result of reconstruction in 1931 to the plans of Lipót Baumhorn, who designed more than 22 synagogues. The entrance is separate from that of the school, which today houses the Special Education Teachers' Training College. In the late 1980s the Oneg Sabbat Club, which played a significant role in the renaissance of Jewish life, was founded in the synagogue here.

29

A Visegrádi utcai zsinagóga

A földszinti bérlakásban létrehozott kis ortodox imaházban gyakran okozott problémát, hogy nem volt meg a közös imádkozáshoz szükséges férfiak 10 fős közössége, a minjen. Napjainkban fiatal, modern ortodoxok alakítottak közösséget az imaházban.

The Visegrád Street synagogue

Small, Orthodox prayer houses established in ground-floor flats often experienced the problem that they lacked the necessary minimum of 10 men (*minjan*). Today, a young modern Orthodox community uses this prayer house.

30

A Hegedűs Gyula utcai zsinagóga

A századfordulón a Lipótvárosba is terveztek nagyzsinagógát – de sohasem épült meg. Az igények kielégítésére 1911-ben egy Csáky utcai bérházban alakítottak ki templomot, mely 1927-ben, Baumhorn Lipót tervei szerint nyerte el mai formáját (Hegedűs Gy. u. 3.).

The Hegedűs Gyula Street synagogue

A large synagogue was planned for Leopold Town at the turn of the century, but was never built. Then in 1911 a temple was constructed in a block in Csáky Street. Its present form reflects plans by Lipót Baumhorn from 1927 (3 Hegedűs Gy. Street).

31-39

A múlt század közepén a gyorsan gyarapodó pesti zsidóság elhatározta, hogy az addig csak bérelt helyiségekben kialakított zsinagógák, imaszobák helyett modern, sokakat befogadó templomot épít. Az 1859-ben felavatott Dohány utcai zsinagóga korának legnagyobb zsidó imaháza lett. Építésze, Ludwig Förster a modern zsinagógák – általa megfogalmazott – építészeti megoldásait alkalmazta: színes téglaburkolatot, keleties ornamentikát, színes üveg tetőablakokat és vasoszlopokat. A pesti zsidóság legelőkelőbb rétegének zsinagógája mögött állították fel 1990-ben az Emánuel Alapítvány emlékfáját: a fűzfa valamennyi levélkéje a holokausztban elpusztult egy-egy mártír nevét őrzi.

THE DOHÁNY STREET SYNAGOGUE

In the mid-19th century the rapidly growing Jewish community in Pest decided to build a large, modern temple to replace synagogues in rented premises and prayer rooms. The synagogue in Dohány Street, which opened in 1859, became the largest Jewish place of worship of its time. The architect Ludwig Förster applied the architectural components of a modern synagogue as envisioned by him – coloured brickwork, Eastern-like ornamentation, stained-glass roof windows and iron pillars. The memorial tree of the Emanuel Foundation was set up behind this synagogue of the most illustrious stratum of Pest Jewry in 1990. Each leaf of the weeping willow is inscribed with the name of a Holocaust martyr.

40-45

A Hősök temploma

A Dohány utcai zsinagóga mögötti telken 1931-ben avatták fel a Vágó László és Faragó Ferenc tervezte zsinagógát az első világháború zsidó hősi halottainak emlékére. A négyzetes alaprajzú, kupolás zsinagóga külső díszítőelemei keleti hatást mutatnak – belső tere a korszak divatjának megfelelően egyszerű: fehér, arany és kék. A tóraszekrény zöld márványborítású. A két oldalfalon három-három, magas, íves ablak – Dávid-csillag mintás ablakráccsal – adja a fényt. A bejárat fölötti falon hatalmas Dávid-csillag alakjában elrendezve olvashatjuk a hősök emlékét idéző bibliaidézeteket. A zsinagógát hasonló stílusú árkádsor köti össze a Zsidó Múzeum épületével.

The Heroes' Temple

This synagogue, built in memory of Jewish heroes killed in World War I and designed by László Vágó and Ferenc Faragó with a square ground plan and dome, opened to the rear of the "Dohány" in 1931. The exterior decoration shows Eastern influences, while the interior is simple, following contemporary taste: white, gold and blue. The Ark is covered by green marble. Three tall arched windows with bars forming the Star of David on each side wall provide light. Above the entrance, Biblical quotations recalling the memory of the heroes are arranged in the shape of a Star of David. An arcade similar in style connects the synagogue with the building of the Jewish Museum.

46-47

A Hősök temetője

A Dohány utcai zsinagóga, a Zsidó Múzeum és a Hősök templomának árkádsora által közrefogott kis udvarra eredetileg vízmedencét terveztek. Az addig még csak befüvesített kert 1944. november 18-án a felállított pesti gettó területére került. Az éhezés, a járványok és a nyilasok gyilkosságai miatt ezrek és ezrek pusztultak el a gettóban. A gettó felszabadulásakor 24 közös sírba 2281 holttestet temettek el itt, a Hősök temetőjében. A közelmúltban, a terület rendezésekor a temetőt és az Emánuel-emlékművet kis parkkal egészítették ki, ahol emlékművet állítottak a második világháborús embermentés hőseinek, köztük Wallenbergnek, Perlascának, Per Angernek.

The Heroes' cemetery

A pond was originally planned for the small courtyard surrounded by the Dohány Street synagogue, the Jewish Museum and the arcade of the Heroes' Temple. The then grassed garden became part of the area of the Pest ghetto formed on 18 November 1944. As a result of starvation, disease and Arrow Cross murders, thousands perished in the ghetto. Following its liberation, 2281 dead were buried in 24 common graves in the Heroes' cemetery. A small park has recently been added to the cemetery and the Emmanuel Tree, where monuments were placed in memory of those "Righteous Gentiles" who rescued people in World War II, among them Raoul Wallenberg, Giorgio Perlasca and Per Anger.

48-53

A KAZINCZY UTCAI ORTODOX ZSINAGÓGA

A budapesti ortodoxia Kazinczy utcai nagyzsinagógája 1913-ban készült el Löffler Béla és Löffler Sándor tervei alapján. A dekoratív, vörös téglás, késő szecessziós, gyönyörű épület az ortodox hitközség központjának, a „községházának" és az ortodox iskolának közös udvarán épült. Napjainkban is az ortodox élet központja: az udvaron működik a kóser Hanna étterem, és a hajdani iskola épületében ma is folyik vallásoktatás. A nagyzsinagóga háborús sérüléseit napjainkra sikerült helyreállítani – de a hétköznapokon továbbra is a kényelmesebb kis imatermeket használják. Az imateremben a vallásos zsidók életét meghatározó imaidőket közös keretben elhelyezett, öt kicsi óra mutatja.

THE KAZINCZY STREET ORTHODOX SYNAGOGUE

The Kazinczy Street Orthodox synagogue was built to the design of Béla Löffler and Sándor Löffler in 1913. This beautiful, decorative, red brick, late Art Nouveau building was constructed in the joint courtyard of the "town hall" and the school, representing the centre of Budapest's Orthodox community. And so it is today: the kosher Hanna restaurant is in the courtyard, and religious instruction is still given in the building of the former school. War damage to the large synagogue has been repaired, but on weekdays the more comfortable small prayer halls continue to be used. In the prayer hall prayer times determining Orthodox Jewish life are shown by five small clocks placed in a frame.

54-55

A Wesselényi utcai Amerikai Alapítványi Iskola

A Pesti Izraelita Hitközség Polgári Fiúiskolája 1896-ban nyílt meg a Wesselényi u. 44-ben. A gettó idején szükségkórházat rendeztek be benne. 1990-től az ortodox hitközséghez tartozó 12 évfolyamos Amerikai Alapítványi Iskola működik itt.

The Wesselényi Street School

The Pest Jewish community's Upper Elementary School opened at 44 Wesselényi Street in 1896. It operated as an emergency hospital in 1944-45. Since 1990 it has housed the Orthodox community's 12-year American Foundation School.

56

A Talmud-Tóra iskola

A zsidó vallási ismereteket a Talmud-Tóra iskolákban tanítják (Dob u. 35.). A Talmud-Tórákban a gyerekek elsajátítják a Tóra, a Talmud és más fontos vallástörvényi könyvek tanulásának módját – de tanulmányozásuk hagyományosan egész életen át tart.

The Talmud-Torah school

Jewish religion is taught in the Talmud-Torah school (35 Dob Street). Children learn how to study the Torah, Talmud and other important religious-law books. However, their study traditionally lasts throughout life.

57-59

Az Országos Rabbiképző Intézet

A modern, korszerű igényeknek megfelelő, rabbinikus és világi tudományokat egyaránt magas színvonalon oktató Országos Rabbiképző Intézet 1877-ben nyitotta meg kapuit. Az intézményben a magas színvonalú oktatást világhírű professzorok biztosították, s végzettjei között is számos tudóst találunk. A képzést segítette a Rabbiképző Intézet könyvtára, melynek alapját Lelio della Torre páduai rabbi gyűjteménye alkotta, majd ide került Bloch Mózes és Bacher Vilmos magánkönyvtára is. Az ősnyomtatványokat, értékes kéziratokat is őrző gyűjteményt a második világháború után a nyolcvanas években nyitották meg újra – s egy ezredfordulói nagy felújítást követően ismét méltó keretek között fogadja az olvasókat (Gutenberg tér – Bérkocsis u. – József krt.).

The National Rabbinical Training Institute

The National Rabbinical Training Institute, which teaches both rabbinical and secular sciences, opened in 1877. World famous professors have ensured the high quality of teaching and its own graduates include several scholars. The library, which was based on the collection of the Padua rabbi, Lelio della Torre, and extended with Mózes Bloch's and Vilmos Bacher's private collections, has also assisted training. The collection, which includes incunabula and valuable manuscripts, reopened in the 1980s after World War II, while today in the new millennium, as a result of a large-scale renovation, it can again receive readers under worthy conditions (Gutenberg Square – Bérkocsis Street – József Boulevard).

60

A Lauder Javne Zsidó Közösségi Iskola
1990. szeptember 1-jén indult meg a tanítás a Lauder Javne Zsidó Közösségi Iskolában. Jelenlegi modern épületét az egykori Wodianer-villa szomszédságában, a Budakeszi út 48-ban, Sugár Péter, Karácsony Tamás és Szerényi Győző tervei alapján építették meg.

The Lauder Javne Jewish Community School
Teaching began in the Lauder Javne Jewish Community School on 1 September 1990. Next to the former Wodianer Villa, the present modern building at 48 Budakeszi Road was designed by Péter Sugár, Tamás Karácsony and Győző Szerényi.

61

A Scheiber Sándor Általános Iskola és Gimnázium
A hajdani híres zsidó gimnázium a felszabadulás után Anna Frank Gimnáziumként működött tovább. A rendszerváltást követően a megnövekedett igényeket mai jogutódja, a 12 évfolyamos Scheiber Sándor tanintézet elégíti ki – korszerű új épületben (Laki Adolf u. 38-40.).

The Scheiber Sándor School
The noted Jewish Grammar School became the Anna Frank Secondary Grammar after the liberation. Recent increased demand is met by its successor, the 12-year Sándor Scheiber School, in its new modern building (38-40 Adolf Laki Street).

62

A Radnóti Miklós Gyakorló Gimnázium

A tudós tanítványai révén világhírűvé vált Zsidó Gimnázium Lajta Béla tervei alapján épült. Az épület ma a Radnóti Miklós Gyakorló Gimnáziumnak ad helyet – eredetére a kaput díszítő menórák és a háború borzalmait megörökítő emléktábla utalnak (Abonyi utca – Cházár András u. sarok).

The Radnóti Miklós Secondary Grammar school

Béla Lajta designed the Jewish Grammar School, world famous for its scientist alumni. Today it is the Miklós Radnóti Grammar School. Menorahs decorate the gate and a plaque recalls wartime horrors (corner of Abonyi and Cházár Streets).

63

A Bálint Zsidó Közösségi Ház

A rendszerváltás után újjáéledő zsidóság közösségi háza a Bálint család adományából, a Révai utcában nyílt meg 1994-ben. A modern stílusban helyreállított régi épületben klubok, tanfolyamok és sokféle rendezvény várja a közönséget.

Main hall in the Bálint Jewish Community Centre

The Révai Street community centre opened in 1994, thanks to the Bálint family's donations. There are clubs, courses and different functions for the Jewish community, which experienced a revival after 1990.

64-65

A MIKVE

A zsidó vallási hagyományban a megtisztulás, a rituális fürdés nagyon fontos szerepet játszik. A medencében áldásmondások közben többször alá kell merülni, úgy, hogy minden testrészt érjen a víz. A rituális lemerülés előtt nagyon alaposan meg kell mosakodni, hogy a tiszta bőrfelület tisztulhasson meg. A mikve (rituális fürdő) vize csak „élővíz", azaz forrás- vagy esővíz lehet. Budapest egyetlen mikvéjének tetején nagy tartályokban gyűjtik az esővizet, majd ezt használják a lemerülő medencékben. Az egyemeletes kis házban a régi fürdő nagy része ma már nem üzemel – de a felújított, újracsempézett rész használható (Kazinczy u. 16.).

THE "MIKVE" POOL

Cleansing and the ritual bath *(mikve)* play a very important role in Jewish religious tradition. While saying blessings, you have to submerge in the pool several times, ensuring that the water reaches every part of the body. You have to wash thoroughly beforehand so that clean skin surface can be ritually cleansed. Only "living water", i.e. spring or rain water, can be used. Rain water is collected in huge containers on the top of the only *mikve* in Budapest, a small two-storey building. A large part of the old bath no longer operates, but the restored and re-tiled unit can still be used (16 Kazinczy Street).

66-70

A PESTI IZRAELITA HITKÖZSÉG ÉS A GOLDMARK-TEREM A SÍP UTCÁBAN
A Dohány utcai zsinagóga mögötti telken (Síp u. 12.) 1891-ben építették fel a
Pesti Izraelita Hitközség székházát. Az 1920-as években újabb emeletet építettek
rá – így ma az épület háromemeletes. A hivatali helyiségeket reprezentatív termek
egészítik ki: a közgyűléseknek, ünnepi eseményeknek helyt adó Díszterem gazdag
díszítésével ünnepélyes hangulatot áraszt – körben, a falakon a hajdani jelentős
zsidó közéleti szereplők, hitközségi elnökök portréi, az elnöki pulpitus mögött
pedig a hatalmas menóra. Szintén az épületben található a Goldmark-terem,
amely 1938-tól 1944 márciusáig otthont adott a zsidótörvényekkel ellehetetle-
nített zsidó művészek OMIKE művészakciójának, magas színvonalú színházi pro-
dukcióinak.

THE SÍP STREET HEADQUARTERS AND THE GOLDMARK HALL
The headquarters of the Pest Jewish community was built behind the Dohány
Street synagogue (12 Síp Street) in 1891. A floor was added in the 1920s, thus
the building has four storeys today. Here there are offices and various halls. The
Ceremonial Hall, used for general assemblies and special functions, is impressive
with its rich decoration – portraits of significant Jewish public figures and com-
munity chairmen can be seen on the walls and there is a huge menorah at one end.
The Goldmark Hall, home to productions of Jewish artists who were banned else-
where under the pre-1945 anti-Jewish laws, as well as other high-standard theatre
performances, can also be found in the building.

71-72

A Zsidó Múzeum

A Magyar Zsidó Múzeumot az 1896-os Millenniumi Országos Kiállításon kiállított zsidó kegyszerek számára hozták létre. Első önálló épülete és kiállítása a Hold utcában nyílt meg 1916-ban. Jelenleg a múzeum a Dohány utcai zsinagógával egybeépített épületszárnyban helyezkedik el, amelyet nyolcvan évvel a zsinagóga elkészülte után, azonos stílusú homlokzattal, belül azonban a korszak legmodernebb múzeumainak megfelelően építettek meg 1932-ben. Eredetileg ezen a telken állt valaha az a ház, amelyben Theodor Herzl, Izrael Állam megálmodója született. A jelentős festmény- és kegytárgygyűjteménnyel rendelkező múzeumot egyre több turista keresi fel.

The Jewish Museum

The Hungarian Jewish Museum was established for the Jewish devotional objects exhibited at the 1896 Millenary National Exhibition. Its first building opened in Hold Street in 1916. At present the Museum is located in a wing joining the Dohány Street synagogue. It was built eighty years after the synagogue with a façade of the same style, but inside it corresponded to the most modern museums of 1932. An earlier building on this site was the birthplace of the "father of Zionism", Theodore Herzl. An increasing number of tourists visit the museum, which houses a significant collection of paintings and relics.

73-74

A Zsidó Levéltár

Az 1960-as, 70-es években Scheiber Sándor ösztönzésére tanítványai felkutatták és összegyűjtötték a holokausztban elpusztult vidéki hitközségek megmaradt iratanyagát, s ezek, valamint a Pesti Izraelita Hitközség levéltárának őrzésére létrehozták a Magyar Zsidó Levéltárat. 1994-ben az intézmény egyesült a Zsidó Múzeummal – így gyűjteménye kiegészülhetett a múzeum történeti iratanyagával is. A gyűjtemény a Zsidó Múzeum és a Dohány utcai zsinagóga épületében nyert végleges elhelyezést – kutatótermében Sándor Pál hajdani országgyűlési képviselő és Goldziher Ignác tudós orientalista íróasztalával várja a zsidó történelem kutatóit.

The Jewish Archives

In the 1960s and 1970s, Sándor Scheiber's students searched for and collected the remaining documents of provincial communities which had perished in the Holocaust and established the Hungarian Jewish Archives to keep these and the Pest Jewish community's archives. In 1994 the institution amalgamated with the Jewish Museum, thus its collection could be supplemented with the historical documents of the Museum. The collection is finally housed in the Jewish Museum and the building of the Dohány Street synagogue. The writing desks of a former member of Parliament, Pál Sándor, and the Orientalist scholar, Ignác Goldziher, can be found in the reading room.

75

A Maros utcai egykori zsidókórház

A budai Chevra Kadisa jól felszerelt kórház-szanatóriuma 1931-ben nyitotta meg kapuit. A világháború idején sokan kerestek itt menedéket. 1945 januárjában a nyilasok betörtek az épületbe, és bestiálisan legyilkolták a betegeket és a gyógyító személyzetet egyaránt. A Maros u. 16/b ma is szakorvosi rendelőintézet.

The Maros Street former Jewish hospital

The Buda Hevrah Kaddishah hospital and sanatorium opened in 1931. In 1944 many found refuge here, but in January 1945 the Hungarian Arrow Cross broke in, cruelly murdering patients and staff. The building (16 Maros Street) is today a clinic.

76

Eszter könyve – (Megilla)

Az Eszter-tekercs (Megilla) az ókori Perzsa Királyságban élő zsidók csodálatos menekülésének történetét mondja el. A megmenekülés emlékünnepe a purim, amikor a – gyakran képekkel díszített – tekercset felolvassák a zsinagógákban.

The Book of Esther – (Megillah)

The Book of Esther (Megillah) records the miraculous escape of Jews who lived in ancient Persia. Purim, the holiday commemorating the escape, is when the scroll, often decorated with pictures, is read out in the synagogue.

77

Judaica Shop a Wesselényi utcában

A pesti „zsidónegyedet" felkereső turistáknak és a zsidó kegytárgyak, könyvek vásárlóinak igényeit elégíti ki a Wesselényi utcai Biblical World Gallery – zsidó ajándékbolt.

Judaica shop in Wesselényi Street

The Jewish gift shop, "Biblical World Gallery", in Wesselényi Street caters for tourists visiting the Pest "Jewish quarter" and others looking for Jewish devotional objects and books.

78

Barcheszbolt a Kazinczy utcában

A zsidó vallás szigorúan meghatározza a fogyasztható ételek körét. A vallásos zsidók csak kóser (rituálisan tiszta) ételeket ehetnek. A kóser kenyeret és barcheszt a Kazinczy utcában, a zsinagóga közelében lehet beszerezni.

Bakery in Kazinczy Street

Jewish religion strictly defines what can be consumed. Religious Jews may only eat kosher (ritually clean) food. Kosher breads can be obtained near the synagogue in Kazinczy Street.

79

MACESZ

Az egyiptomi kivonulás emlékére, pészachkor nyolc napon át kerülni kell minden élesző-tővel, erjesztéssel készített étel fogyasztását. Így „kovásztalan kenyeret", maceszt (pászka) esznek, melyet külön kemencében, nagy elővigyázatossággal sütnek meg.

MATZO

In memory of the exodus from Egypt, at Passover the consumption of food made with yeast or fermentation must be avoided for eight days. Thus "unleavened bread", matzo, is eaten. It is baked in a special oven with great care.

80-81

FRÖHLICH CUKRÁSZDA ÉS A HANNA ÉTTEREM

Budapest egyetlen kóser cukrászdája a hajdani Weiss pékség helyén működő Fröhlich, (Dob u. 22.) ahol a hagyományos zsidó süteményeket – flódnit, kindlit – lehet meg-kóstolni. Az ortodox kóser Hanna étterem a Dob utca 35-ben várja a vendégeket.

FRÖHLICH PATISSERIE AND HANNA RESTAURANT

Fröhlich, on the site of the former Weiss baker's (22 Dob Street), is the only kosher patisserie in Budapest. Here traditional Jewish cakes like flodni and kindli can be tasted. The Orthodox kosher Hanna Restaurant can be approached from the entrance at 35 Dob Street.

82-84

A Gránátos utcai ortodox zsidó temető

A zsidó temetkezési szokások szigorú előírásokat követnek. A halottat a lehető legrövidebb időn belül el kell temetni. A holttestet rituálisan megmosdatják, majd ráadják a hagyományos fehér halotti ruhát, a kitlit. A halottmosdatás (tahara), a virrasztás a halott mellett, a szükséges imák elmondása nagyon nagy jócselekedet (micve), ezekre a feladatokra hozták létre a Chevra Kadisákat, azaz Szent Egyleteket. Az ortodox Chevra Kadisa által fenntartott Gránátos utcai temető századfordulón épült ravatalozójában külön terem szolgál a férfi és a női halottak mosdatására.

Gránátos Street Orthodox Jewish cemetery

Jewish burial traditions follow strict rules. The dead must be buried in the shortest possible time. The corpse is ritually washed and then dressed in a traditional white shroud, the *kitli*. Washing the dead *(tahara)*, vigil by the dead and saying the necessary prayers are considered good deeds *(micve)*. Hevrah Kaddishahs, i.e. Holy Societies, were set up to perform these tasks. Separate halls for washing the male and female dead can be found in the funeral hall built at the turn of the century in the Gránátos Street cemetery, which is maintained by the Orthodox Hevrah Kaddishah.

85-88

A KOZMA UTCAI TEMETŐ

Magyarország legnagyobb zsidó temetőjét 1891-ben nyitották meg az Új Közte-
mető szomszédságában. A háromosztatú, két ravatalozótermet és férfi-női mosda-
tótermet magába foglaló szertartási épületet Freund Vilmos tervezte. A második
világháborút követően előcsarnokában helyezték el a megszűnt vidéki zsinagó-
gákról lekerült feliratokat és a holokauszt vidéki áldozatainak emléktábláit. A te-
metőben a hajdani pesti zsidóság nagyjai nyugszanak: rabbik, tudósok, művészek.
Díszes síremlékeiket gyakran neves építészek tervezték, például a Schmiedl család
síremlékét 1903-ban Lechner Ödön és Lajta Béla tervei alapján emelték.

THE KOZMA STREET CEMETERY

The largest Jewish cemetery in Hungary was opened next to the New Public
Cemetery in 1891. The ritual building designed by Vilmos Freund comprises two
funeral halls with triple divisions and washing rooms for male and female dead.
After World War II inscriptions from defunct provincial synagogues and plaques
in memory of Holocaust victims were placed in the entrance hall. Great person-
alities, rabbis, scholars and artists of the former Pest Jewry are buried in the ceme-
tery. Their ornamented tombs were often designed by noted architects, like that
of the Schmiedl family, which was erected in 1903 to the design of Ödön Lechner
and Béla Lajta.

89-90

Emlékművek a Kozma utcai temetőben

A Kozma utcai temetőben 1949-ben állították fel a holokauszt áldozatainak emlékművét. Az L alakú mártíremlékművet Hajós Alfréd, úszó olimpiai bajnok-építész tervezte. Az árkádszerű emlékmű két szárnyának kilenc kőfalán sok tízezer név sorakozik – a meggyilkolt hatszázezer magyar zsidó áldozat közül azokéi, akik emlékét valaki megőrizte. Sok nevet utólag írtak fel ceruzával, bekarcolva. Az emlékmű mögött temették el a meggyalázott tóratekercseket. A közelben, a tömegsírokban a tömegkivégzések exhumált halottai nyugszanak. Zsidó szokás szerint nem virágot, koszorút helyeznek a sírokra, hanem az emlékezés köveit, kavicsait.

Monuments in the Kozma Street cemetery

The monument to the victims of the Holocaust was erected in the Kozma Street cemetery in 1949. The L-shaped memorial was designed by architect and Olympic champion swimmer Alfréd Hajós. Tens of thousands names of those six hundred thousand Hungarian Jewish victims whose memory was kept by someone are inscribed on the nine stone walls of the arcade-like monument's two wings. Many names were etched or written in pencil later. Desecrated Torah scrolls were buried behind the monument. The exhumed victims of the mass murders are at rest in mass graves nearby. In line with Jewish tradition, not flowers or wreaths but small stones or pebbles of remembrance are placed on the graves.

91

AZ 1848-AS EMLÉKMŰ

Az 1848-as forradalom hírét az emancipációra vágyó pesti zsidóság lelkesen köszöntötte. A kezdeti antiszemita megnyilvánulások után a szabadságharcban sok ezer zsidó katona is harcolt – közös síremlékük a Kozma utcai temetőben található.

THE 1848 MONUMENT

The 1848 revolution was enthusiastically welcomed by Pest Jews. After some anti-Semitic manifestations, several thousand Jewish soldiers fought in the War of Independence – their common grave is in the Kozma Street cemetery.

92

A CSÖRSZ UTCAI TEMETŐ

A ma is álló, legrégibb budai zsidó temető a Csörsz utcai. A már lezárt, épületek körülfogta ortodox temetőben csak héber feliratos köveket látunk, melyek, a tradíciónak megfelelően, kelet felé fordulnak. Itt található a Maros utcai zsidó kórház áldozatainak emlékműve.

THE CSÖRSZ STREET CEMETERY

The oldest Jewish cemetery in Csörsz Street, Buda. East-facing tombstones with Hebrew inscriptions stand in this enclosed Orthodox cemetery. The monument in memory of the victims of the Maros Street murders is located here (see 75).

93-96

SÍRKŐ-MOTÍVUMOK

A zsidó temetkezési szokások szerint a sírok kelet felé fordulnak. Hagyományosan dísztelen sírköveket használtak – a héber felirat mellett egyszerű jelképek utalnak az elhunyt nevére, tulajdonságaira. A levita korsó a Lévi törzséből való, az áldást osztó kezek a kohanita (Árontól leszármazott) eredetet mutatják. A jelképek utalhatnak a héber nevek jelentésére is: Júda – oroszlán, Cvi – szarvas, Zév – farkas. Gyakori motívum a szomorúfűz, a menóra vagy a Dávid-csillag szimbóluma. A példás vallásos életet ábrázolják a törvénytáblák, a gránátalma, a pálmafa vagy a gyertya. A feliratok végén héber rövidítés: „Legyen lelke bekötve az élet kötelékébe".

MOTIFS ON TOMBSTONES

The graves face east according to Jewish burial traditions. It was customary to use undecorated tombstones – simple symbols refer to the name and character of the deceased alongside a Hebrew inscription. The Levite jug symbolises origin from the tribe of Levi, blessing hands show Kohanite (Aron's descendants) origin. Symbols may also refer to the meaning of Hebrew names: Juda – lion, Zevi – deer, Zeev – wolf. A weeping willow, a menorah or the Star of David are frequent motifs. Tables of the law, a pomegranate, palm tree or a candle symbolise an exemplary religious life. At the end of the inscriptions there is a Hebrew abbreviation standing for "Let his soul be bound in the ties of life".

Utószó | Postscript

Raj Tamás

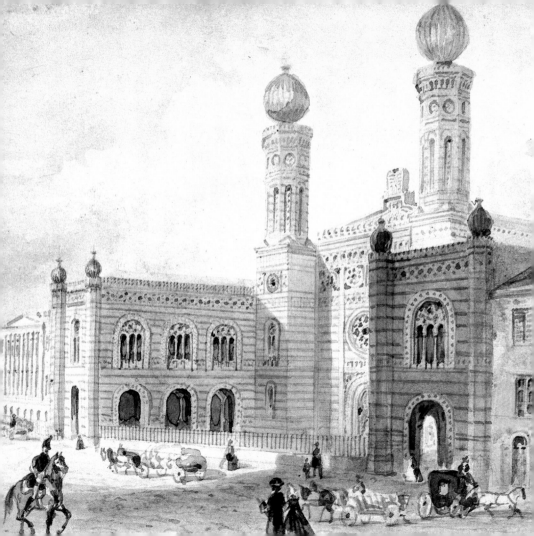

„Érdekes látványban lehetett része annak, aki hajdan, kora reggel kiállt a hajóhíd lábához. Hosszú sorokban vonultak át a hídon a sötét ruhás, hosszú szakállú zsidók Pestre, többnyire Óbuda, az akkor még kamarai igazgatás alatt álló mezőváros felől. Ez a kép szimbolikus jelentőségű a pest-budai zsidóság bevándorlására. Óbudán telepedtek meg először, hol a kamara védelme alatt álltak, s innen mint »védett zsidók« jártak át Pestre, ahol megélhetésüket biztosító üzleteik voltak, majd később igyekeztek tartózkodási, végül letelepedési engedélyt szerezni, és ennek elnyerése után végleg meggyökereztek a fejlődő városban." Így érzékelteti a 19. század első felében kialakuló pesti zsidóság sajátos helyzetét Mérei Gyula professzor a várospolitikus Wahrmann Mórról szóló tanulmányában.

A Gyáriparosok Országos Szövetsége egykori alapító elnökének, liberális országgyűlési képviselőnek édesapja, Wahrmann Izrael volt 1840-től a pesti zsidó hitközség első rabbija, miután a zsidók végre

A Dohány utcai zsinagóga, 1859, Ludwig Rohbock színezett metszete
The Dohány Street synagogue, 1859; coloured engraving by Ludwig Rohbock

szabadon telepedhettek le a város területén. Második rabbijuk Schwab Löw lett, Löw Lipót pápai, majd szegedi rabbi apósa, aki a magyar szabadságharc leverése után, mivel aktívan részt vett benne, vejével együtt a hírhedt Neugebäude börtönében raboskodott.

A pesti zsidóság az 1840-es években a belső Teréz- és Erzsébet-várost népesítette be. A később lebontott, úgynevezett Orczy-házban hozták létre első két templomukat. Miközben Óbudán már régóta állt a klasszicista nagyzsinagóga, Budán, a Halász utcában és Újlakon, bérelt termekben, valamint a Szarvas téren levő iskolájukban imádkoztak. A pesti zsidók többnyire kereskedelemmel és iparral foglalkoztak. Sok szegény zsidó élt házalásból, vagy a Király utca végén létesített selyemgyár munkásaként dolgozott. A gyárban reformzsinagóga működött, Einhorn Ignác rabbi vezetésével, aki a szabadságharc tábori lelkésze, író, újságíró, Kossuth közeli munkatársa volt, majd Horn Ede néven államtitkár lett.

A Pekáry-ház, 1859, Király utca 47., Ludwig Rohbock metszete
The Pekáry House, 47 Király Street, 1859; engraving by Ludwig Rohbock

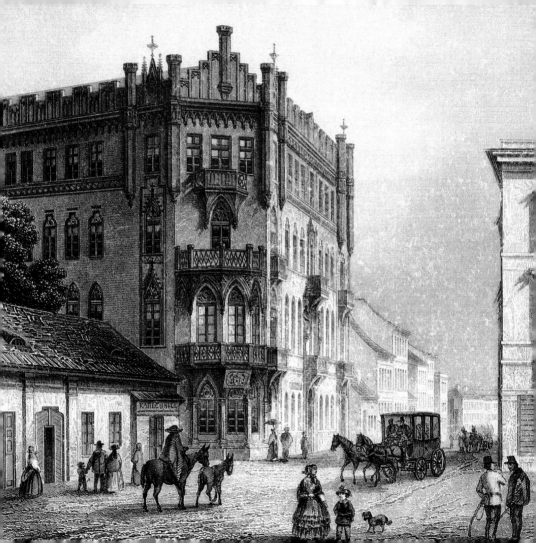

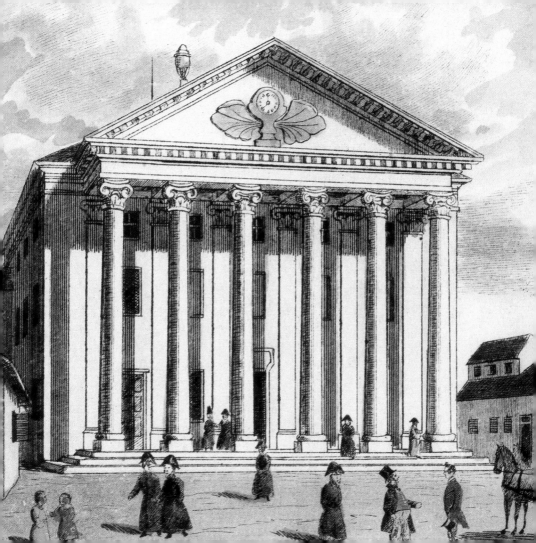

A pesti zsidóság a belső Erzsébet- és Terézvárost számos szállal forrasztotta a magyar történelembe: ez a vidék a főváros, sőt sok tekintetben az egész ország gazdasági és kulturális vérkeringésének egyik centruma lett. Egyúttal azonban az egész környéket, kétségtelenül, a maga képére is formálta. Mintha a mesés Kelet egy darabja tárulna szemünk elé a közép-európai főváros szívében. Krúdy Gyula meséli, a zsidó nagyünnepek táján milyen szívesen járt errefelé, hogy az ünneplőbe öltözött, keleti arcú embereket s persze „Sáron rózsáit", a szemrevaló zsidó lányokat mustrálja.

A környéken három nagyzsinagóga is épült, a Magyarországon honos három zsidó vallási irányzatnak megfelelően: a legnépesebb a modernebb neológoké volt: főtemplomukat, a Dohány utcai zsinagógát

„Az izraeliták temploma Ó-Budán / *Der Israelitische Tempel in Altofen*",
Franz Weiss színes keretképe. In Vasquez Károly: *Buda és Pest térképe*. Buda és Pest
szabad királyi várossainak tájleírása, 1838
"Temple of the Israelites in Óbuda/*Der Israelitische Tempel in Altofen*",
Franz Weiss coloured illustration. In: Károly Vasquez: *Map of Buda and Pest*.
Landscape of the Royal Free Towns of Buda and Pest, 1838

Ludwig Förster, a bécsi akadémia tanára építette, mór stílusban. Az építésvezető, Wechselmann Ignác műépítész, aki később egész vagyonát a Vakok Intézetére hagyta, valóságos csodát művelt. Förster távollétében még az egyik rivális magyar építész munkáját is igénybe vette: így aztán Feszl Frigyes, a pesti Vigadó építésze tervezte a templom belső szentélyét. Ünnepélyes felavatására 1859. szeptember 6-án, az őszi zsidó nagyünnepek előtt került sor.

A Dohány utcai templom nemcsak Budapest egyik látványossága. Manapság, amikor ősi falai között a közel nyolcvanezer lelket számláló budapesti zsidó közösség hagyományos istentiszteletein túl hangversenyeket is rendeznek, a művészet iránti tisztelet párosul a vallási hódolattal. Így volt ez hajdanán is, hiszen Liszt Ferenc is nemegyszer játszott orgonáján, s kiváló rabbik és kántorok imája töltötte meg az építészeti remekmű csarnokait.

Wodianer Sámuel háza, Franz Weiss színes keretképe. In Vasquez Károly: *Buda és Pest térképe*. Buda és Pest szabad királyi várossainak tájleírása, 1838
Sámuel Wodianer's house, Franz Weiss coloured illustration. In: Károly Vasquez: *Map of Buda and Pest.* Landscape of the Royal Free Towns of Buda and Pest, 1838

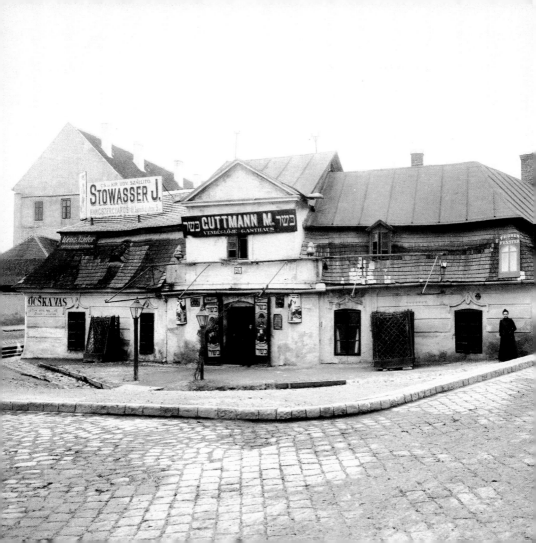

A nagyzsinagógához az elmúlt közel másfél évszázad során számos történelmi és kegyeleti emlék fűződött. A szomszédos, azóta lebontott saroképületben (helyén épült a Zsidó Múzeum) született 1860-ban Herzl Tivadar, a modern Izrael Állam megálmodója. (Újabban az előtte keletkezett kis teret Herzl térnek nevezik.)

1944-ben ezen a környéken állították fel a pesti gettót: egyik kapuja az árkádsor Wesselényi utcai oldalán volt. Közel hetvenezer embert zsúfoltak össze a gettóban, vagyonuktól és jogaiktól megfosztva, állandó halálfélelem közepette. A Dohány utcai templom kertje ma a mártírok temetője. Itt hantolták el a betegségben elhunyt, éhen halt vagy meggyilkolt áldozatokat. Egy részüket később a hozzátartozók agnoszkálták, ám sok holttestet nem tudtak azonosítani, vagy azok közül sem maradt meg senki, aki felismerhette volna őket: hamvaik ma is itt nyugszanak. Nevüket Varga Imre emlékfája őrzi.

Guttmann Mór kóser vendéglője Óbudán (III. Zsigmond u. 28.), 1890 k., Winwurm Antal felvétele
Mór Guttmann's kosher restaurant in Óbuda (III. 28 Zsigmond Street), c 1890, photo by Antal Weinwurm

Ezen a környéken, a közeli Rumbach utcában áll a konzervatív (korabeli elnevezéssel status quo) zsidó vallási irányzat hajdani főtemploma. Tervezője a bécsi szecesszió atyja, Otto Wagner volt, akinek ez az egyetlen hiteles Magyarországon emelt alkotása. 1872-ben avatták fel, és az 1960-as évek végéig működött. Az ortodox zsidóság nagyzsinagógája a Kazinczy utcában, 1913-ban épült, s a budapesti Löffler testvérek egyik legkiemelkedőbb műve. A három zsinagóga által közrefogott pesti városrész mindmáig sajátos hangulatot áraszt, miliője visszaidézi a tragikusan megtizedelt zsidóság belső életét, jelentős kulturális-gazdasági szerepét a magyar társadalomban. Nem véletlen, hogy sokan a világörökség részének tekintik.

A 19. század második felében számos zsidó intézmény létesült a fővárosban. Az Országos Rabbiképző Intézet és a tanítóképző 1877-ben, Kolbenmeyer Ferenc és Freund Vilmos tervei alapján jött létre. A belső Terézvárosban, a Vasvári Pál utcában a Budapesti Talmud Egylet

Az Orczy-ház a Károly körút felől, 1900 k., ismeretlen felvétele
The Orczy House from Károly Boulevard, c 1900, unknown photographer

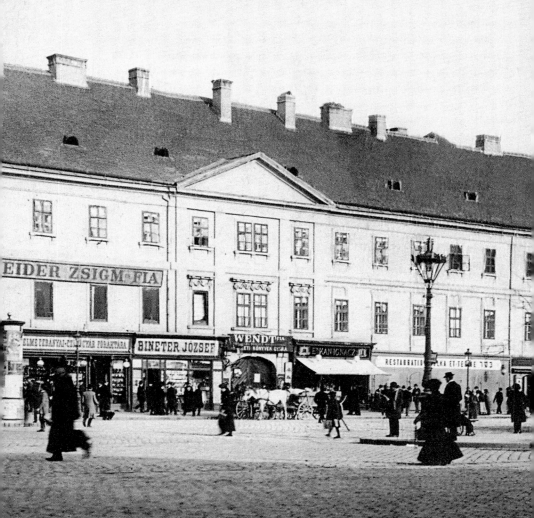

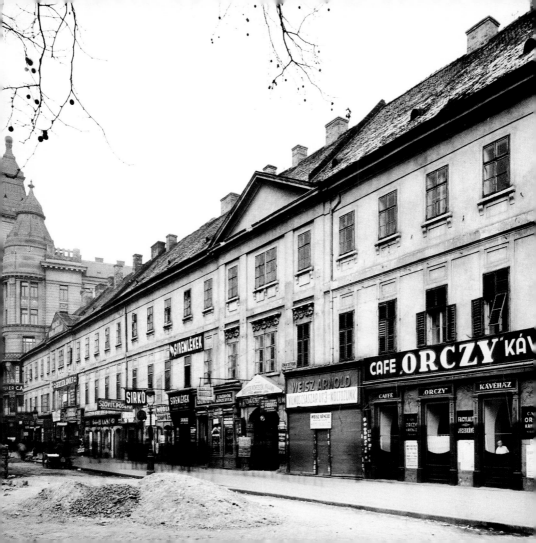

templomát 1887-ben, valamint a neogótikus óbudai-újlaki zsinagógát (az egykori Zsigmond, ma Frankel Leó utcában) 1888-ban, az udvarbelső beépítésével Fellner Sándor alakította ki. A legjelentősebb magyar zsinagógaépítész kétségtelenül Baumhorn Lipót, Lechner Ödön tanítványa volt. Budapesten ő emelte 1908-ban az Aréna (ma Dózsa György) úti zsinagógát, amelyet jelenleg vívócsarnokként „hasznosítanak".

A Wesselényi és a Király utcában hajdan zsidó boltosok sora kínálta portékáit, kóser éttermek vetélkedtek egymással. Ha ez a világ már nem tér is vissza, emlékei és hajtásai mindmáig fennmaradtak. Ezt a gazdag múltat és a biztató, újjáéledő jelent örökítik meg Lugosi Lugo László remekbe szabott képei. Köszönet érte a fotóművésznek és a kiadónak.

Raj Tamás

Az Orczy kávéház, 1930-as évek, ismeretlen felvétele
The Orczy Coffee-house, c 1930, unknown photographer

153

A person standing by the pontoon bridge must have had an interesting sight. The dark-clothed, long-bearded Jews crossed the bridge in long lines to Pest mainly from Óbuda, an agricultural town still under the chamber's administration. This image is of symbolic significance concerning the immigration of the Pest and Buda Jews. They first settled in Óbuda, where they were under the protection of the chamber and from here as "protected Jews" went over to Pest, where they had businesses providing for their livelihood. Later they tried to obtain temporary then permanent settlement permits, and having obtained these they became rooted in the developing city. Professor Gyula Mérei thus described the peculiar formation of Pest Jewry in the first half of the 19th century in his study about the politician Mór Wahrmann.

His father, Izrael Wahrmann, was founding president of the National Association of Industrialists and a liberal member of Parliament.

A Vásár téri zsidópiac (Tisza Kálmán / VIII. Köztársaság tér), 1920 k., Erdélyi Mór felvétele
The Vásár Square Jewish market (VIII. Tisza Kálmán/Köztársaság Square), c 1920, photo by Erdélyi Mór

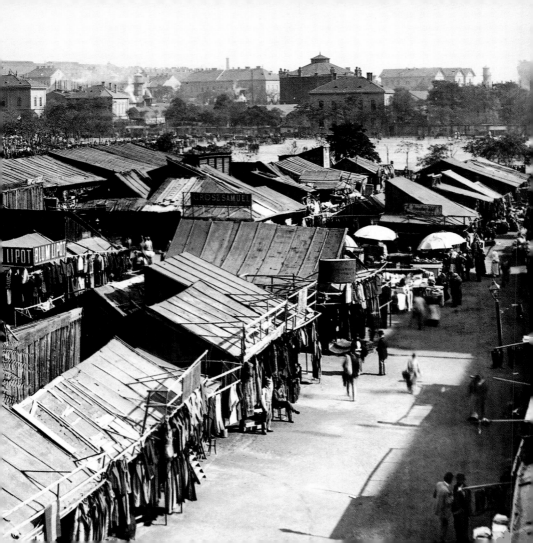

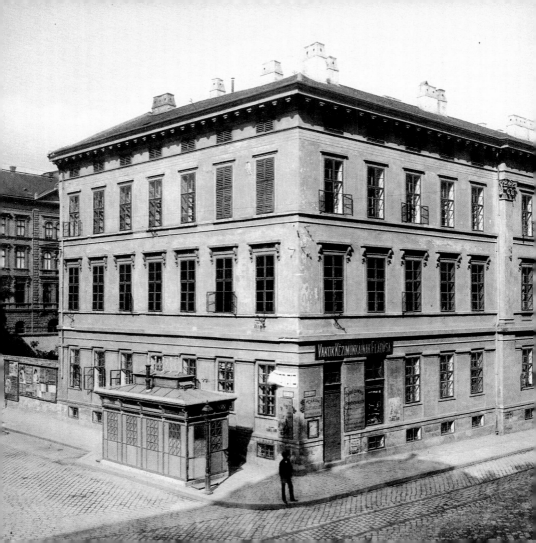

After 1840, when Jews were at last able to freely settle in the city, he was also the first rabbi of the Pest Jewish community. Schwab Löw became the second rabbi. His son-in-law, Lipót Löw, was the rabbi in Pápa and Szeged. For active participation, both were imprisoned after the defeat of the Hungarian War of Independence in the infamous Neugebäude in Pest.

The Pest Jewry populated the inner Elisabeth and Theresa Towns in the 1840s. Their first two temples were founded in the so-called Orczy House, which was later demolished. In Óbuda there was a large neo-Classical synagogue, while in Buda Jews prayed in Halász Street and Újlak, in rented halls and in their Szarvas Square school. Pest Jews were mainly involved in trade and industry. Many poor Jews lived off peddling or worked in the silk factory at the end of Király Street. A reform synagogue operated in the factory led by Ignác Einhorn, who participated in the War of Independence as a field rabbi, a writer, journalist

Az Izraelita Vakok Intézete (Király u. 64.) 1900 k., ismeretlen felvétele
Jewish Institute for the Blind (64 Király Street), c 1900, unknown photographer

and a close colleague of Kossuth. He later became a secretary of state under the name of Ede Horn.

The Pest Jewry of the Elisabeth and Theresa Town districts had several ties with Hungarian history. This area became one of the economic and cultural centres of the capital, in many respects of the whole country. However, at the same time it also undoubtedly shaped the whole neighbourhood in its own image, as if a piece of the fabulous East had appeared in the heart of a central European capital. Gyula Krúdy wrote about how he walked that way with pleasure at the time of Jewish holidays, observing people with eastern faces in their best dress and of course eyeing the "roses of Sharon", the attractive Jewish girls.

Three big synagogues were built in the area in line with the three religious tendencies existing in Hungary. The one with the most followers was the relatively modern Neolog. Their main temple, the Dohány Street synagogue, was designed in Moorish style by Ludwig Förster, a

A Király utca 3., 1900 k., Weinwurm Antal felvétele
3 Király Street, c 1900, photo by Antal Weinwurm

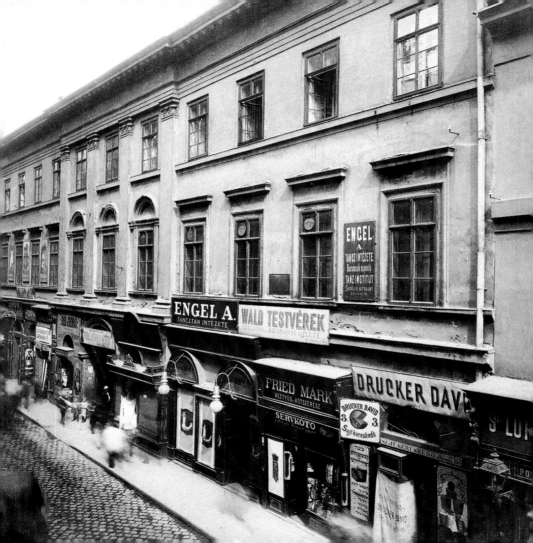

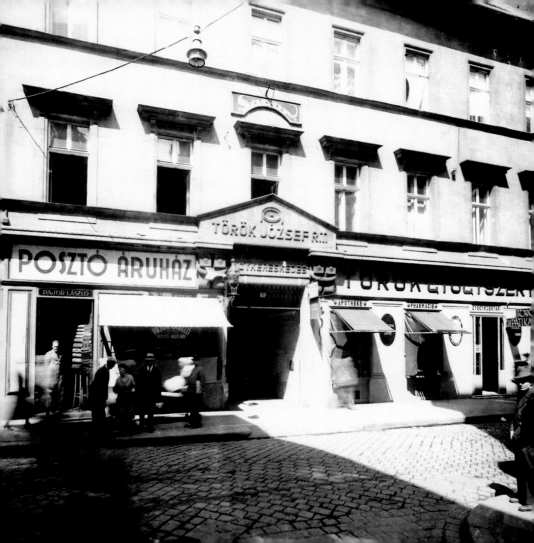

professor at the Academy of Vienna. Architect Ignác Wechselmann, the construction manager, who later left his entire estate to the Institute for the Blind, created a miracle. When Förster was away he even used the work of a rival Hungarian architect, too. Thus Frigyes Feszl, the architect of the Pest Vigadó, designed the Ark. The ceremonial inauguration took place on 6 September 1859 before the autumn Jewish holidays.

The Dohány Street synagogue is one of the sights of Budapest. Furthermore, as well as the traditional worship of the nearly eighty thousand strong Budapest Jewish community, concerts are often held here. Thus respect for art goes together with religious devotion. Ferenc Liszt played the organ several times and outstanding rabbis and cantors have filled the halls of this architectural masterpiece with their prayers. During its nearly one and a half centuries the synagogue has witnessed several moments of historical significance. In 1860 Theodore Herzl,

A Török gyógyszertár a Király utcában (az egykori Gömöry-ház), 1935 k., ismeretlen felvétele
The Török Pharmacy on Király Street (the one-time Gömöry House), c 1935, unknown photographer

the "father of Zionism" was born in the corner building by the synagogue. The building has since been replaced by the Jewish Museum, though the small square in front has recently been named Herzl Square.

The Pest ghetto was set up in the area in 1944. One of its gates stood on the Wesselényi side of the arcade. Nearly seventy thousand people were crowded in the ghetto, deprived of their property and rights, in constant fear of death. The garden of the Dohány Street temple is today the martyrs' cemetery, where the victims of disease, starvation or murder were buried. Some were identified by relatives, but many corpses remained unknown, or nobody survived who could have recognized them. They are still at rest here. Some names are preserved on Imre Varga's weeping willow monument.

The former main temple of the conservative (called "status quo" at the time) Jews stands in nearby Rumbach Street. It was designed by the

Az Izraelita Siketnémák Országos Intézete (Bethlen Gábor tér), 1896 k., Klösz György felvétele
Jewish National Institute for the Deaf and Dumb (Bethlen Square), c 1896, photo by György Klösz

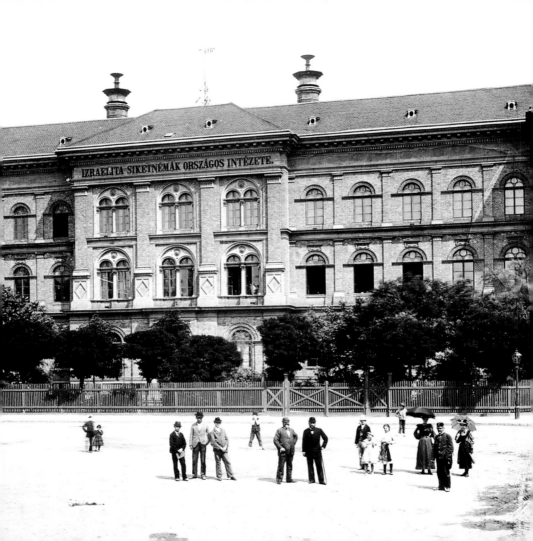

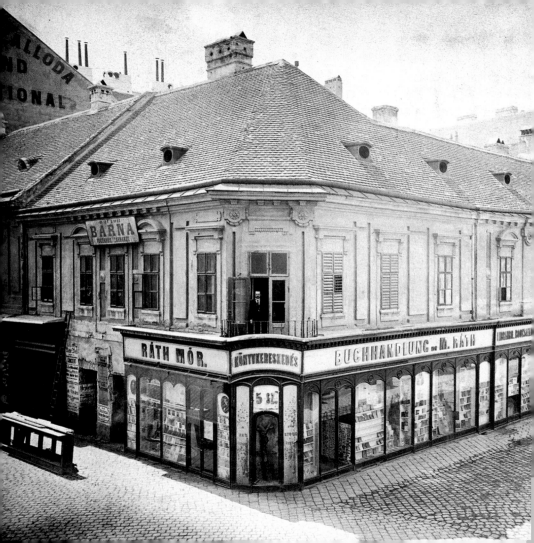

father of Viennese Art Nouveau, Otto Wagner and is considered his only authentic design in Hungary. It was inaugurated in 1872 and functioned until the 1960s. Orthodox Jewry's large synagogue, the most outstanding work of the Budapest Löffler brothers, was built in Kazinczy Street in 1913. This part of Pest, between the three synagogues, still has a special atmosphere, the milieu recalling the life of the tragically decimated Jewry and its significant cultural and economic role in Hungarian society. No wonder the area is considered a part of world heritage by many.

Several Jewish institutions were established in the capital in the second half of the 19th century. The National Rabbinical Institute and teachers' training college was built to the designs of Ferenc Kolbenmeyer and Vilmos Freund in 1877. Sándor Fellner designed the temple of the Budapest Talmud Society in Vasvári Pál Street in inner

Ráth Mór könyvkereskedése (V. Váci u. – Kis híd u. sarok), 1890 k., ismeretlen felvétele
Mór Ráth's bookshop (V. corner of Váci and Kis híd Streets), c 1890, unknown photographer

Teresa Town in 1877 and the neo-Gothic synagogue of Óbuda-Újlak, built in a courtyard (in Zsigmond, today Frankel Leó Street) in 1888. The most significant Hungarian synagogue architect was undoubtedly Ödön Lechner's pupil, Lipót Baumhorn. In Budapest, he designed the synagogue on Aréna (today Dózsa György) Road, which is "utilised" as a fencing hall at present.

In Wesselényi and Király Streets Jewish shopkeepers used to offer their wares and kosher restaurants competed with one another. Even if this world does not return, its memory and offshoots have remained alive. László Lugosi Lugo's superb photographs record this rich past and a promising, reviving present. Many thanks are due to both the photographer and the publisher.

Tamás Raj

Ifj. Kohn Vilmos papírkereskedése (Kerepesi út / VIII. Rákóczi út 61.), 1901 k., ismeretlen felvétele
Vilmos Kohn's stationary shop (VII. 61 Kerepesi/Rákóczi Street), c 1901, unknown photographer

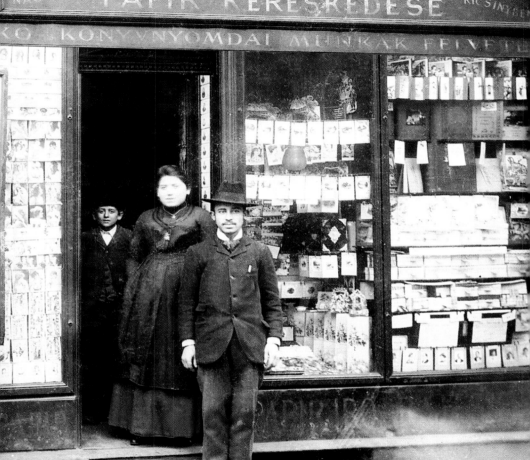

A borítón: pad a Dessewffy utcai zsinagógában | On the cover: Bench in the Dessewffy Street synagogue
A belső címoldalon: a Kazinczy utcai zsinagóga tóraszekrénye | Title page: Ark in the Kazinczy Street synagogue
Az 5. oldalon: mezüze (Zsidó Múzeum) | Page 5: Mezuzah (Jewish Museum)
A 6. oldalon: kézlemosó a Páva utcai zsinagógában | Page 6: Lavabo in the Páva Street synagogue

A 14., 15. számú kép Frankl Aliona felvétele | Pictures 14 and 15 by Aliona Frankl

A kiadó köszönetet mond a jogtulajdonosoknak:
a BTM Kiscelli Múzeum Fényképtárának a 148., 151., 152., 155., 156., 159., 160., 163., 164., 167.
és a Magyar Nemzeti Múzeum Történelmi Képcsarnokának a 140., 143., 144., 147.
oldalon felhasznált archív felvételekért.
For permission to use archive photos the publisher thanks
the Kiscelli Museum (pp. 148, 151, 152, 155, 156, 159, 160, 163, 164, 167)
and the Hungarian National Museum (pp. 140, 143, 144, 147).

A könyv megjelenését támogatta: a Földművelésügyi és Vidékfejlesztési Minisztérium.
Published with the support of the Ministry of Agriculture and Regional Development

Nyomdai előkészítés | Digital prepress by HVG Press Kft.

Nyomdai kivitelezés | Printing by Reálszisztéma Dabasi Nyomda Rt.
Felelős vezető | Managing director Mádi Lajos